馬龍 山·水·畫·集

Contents 目次

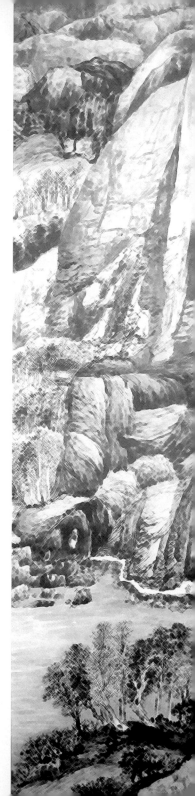

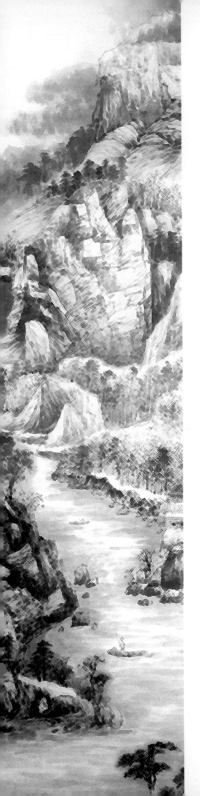

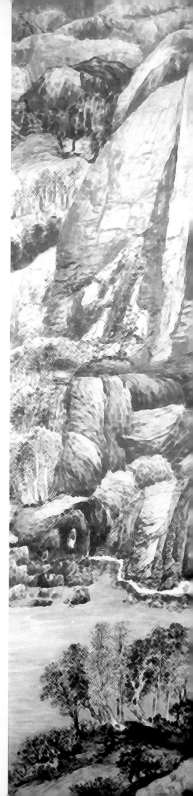

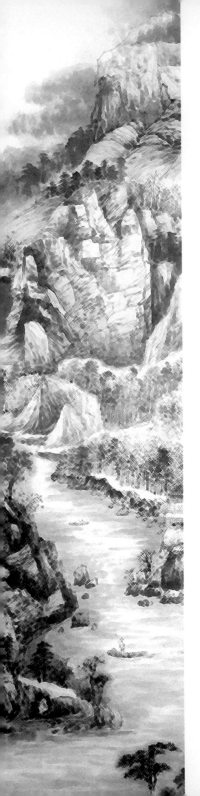

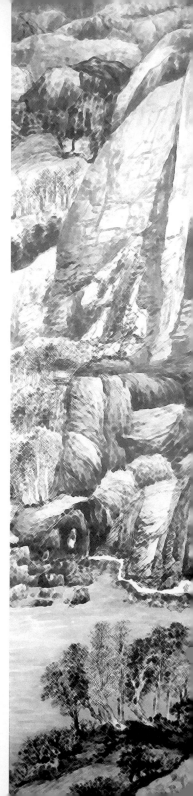

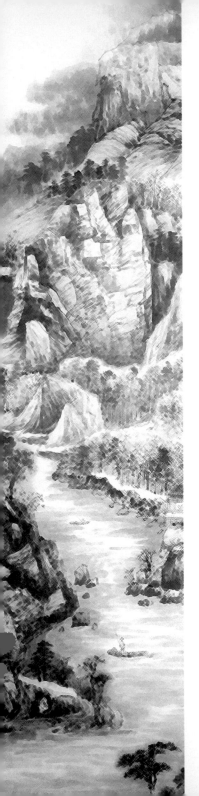

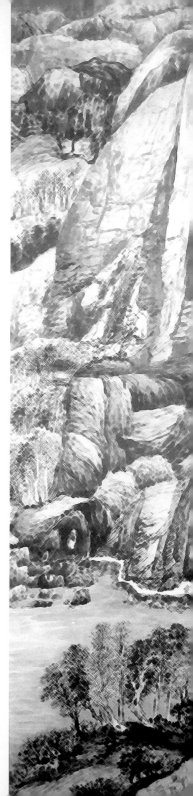

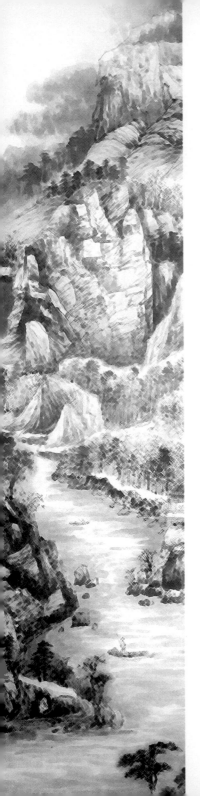

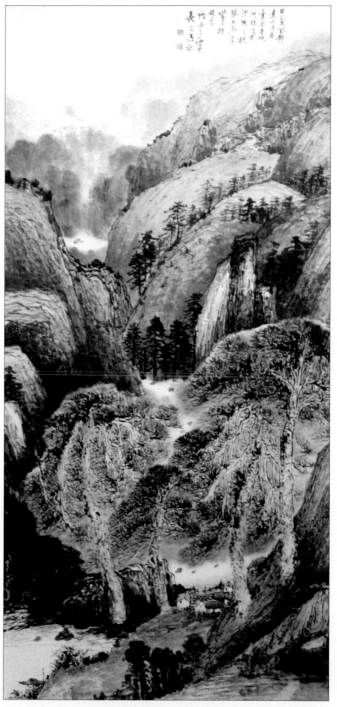

圖一・壑山壯麗無盡遠

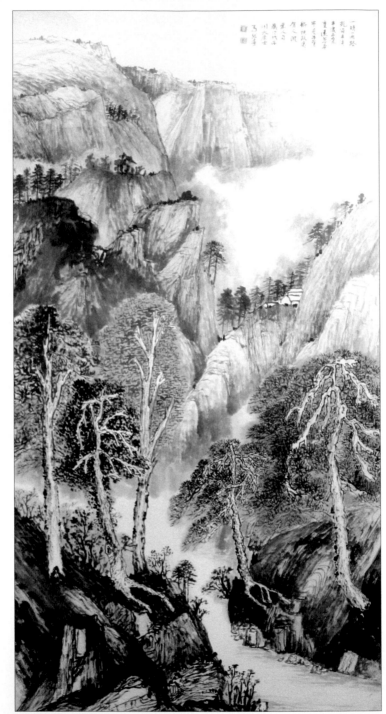

一峰初霽
亂雲未光
重遭群光
平凡樂事
板梯故愛
寄人見
復以洞
廉好改
川安
馬於士

2

圖二・山青樹麗夏日情

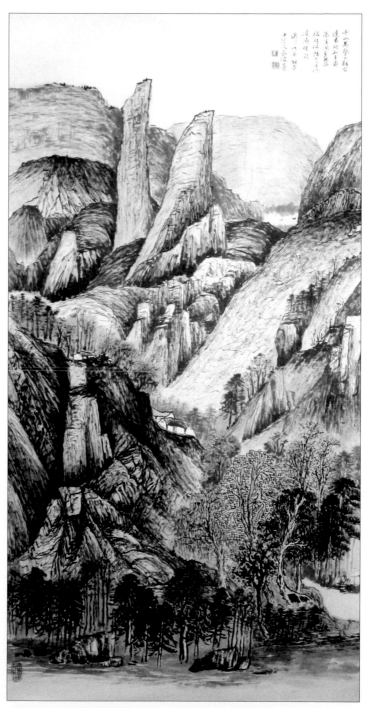

圖三・居山無限好

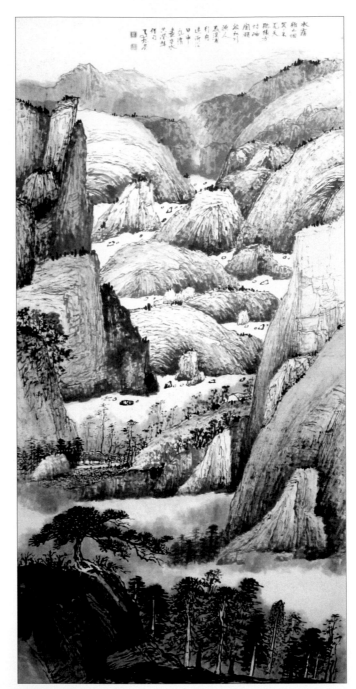

圖四‧春山壯麗

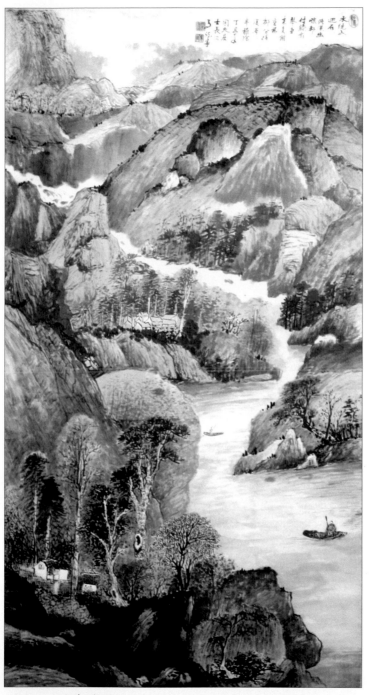

圖五・淵遠流長

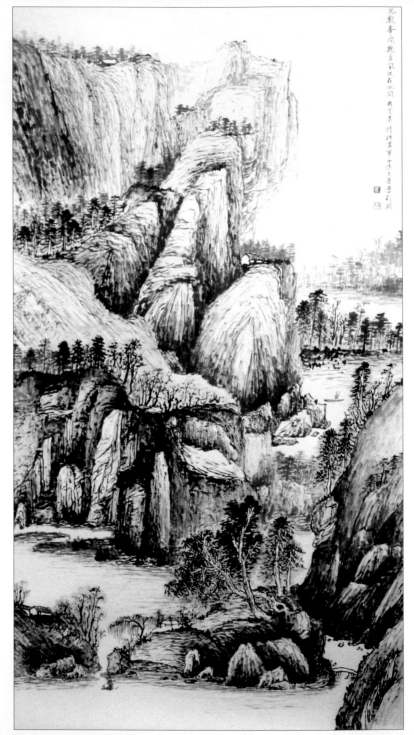

圖六・山上人家

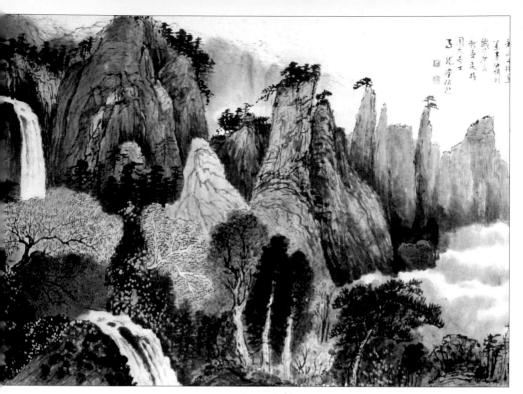

圖七・空谷瀑聲長

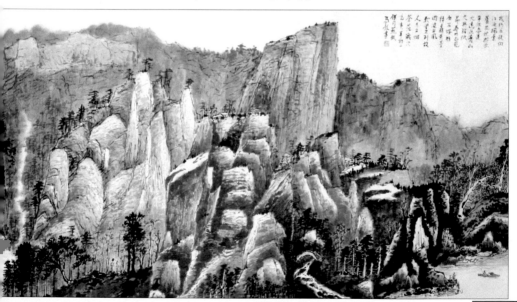

圖八・山之頌

7

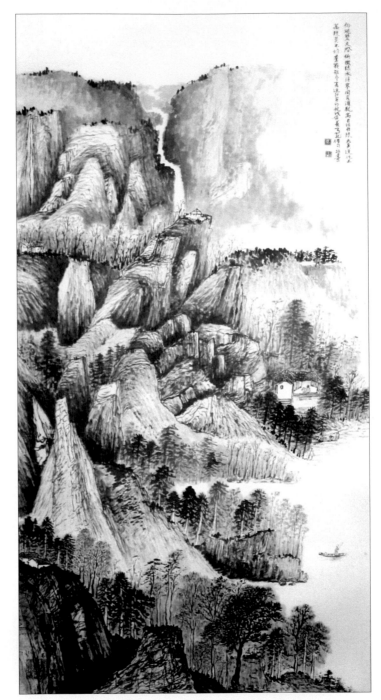

圖九・河畔清境

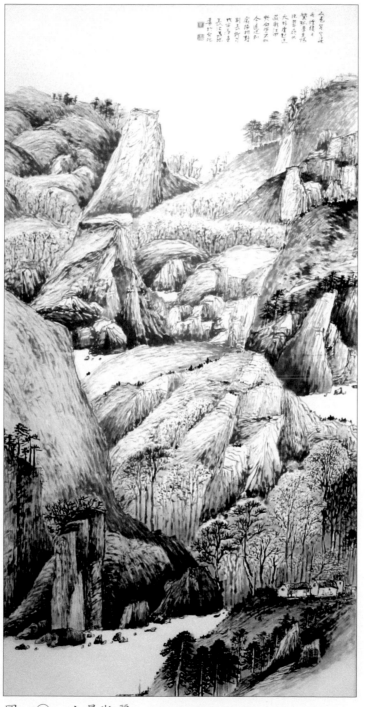

圖一〇・山景壯麗

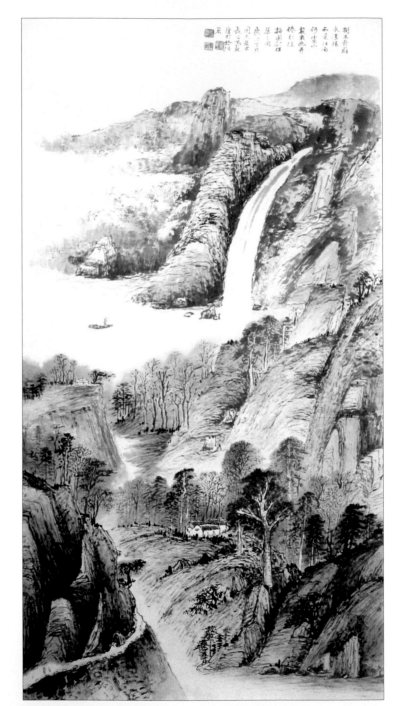

圖一一・曉山春曉

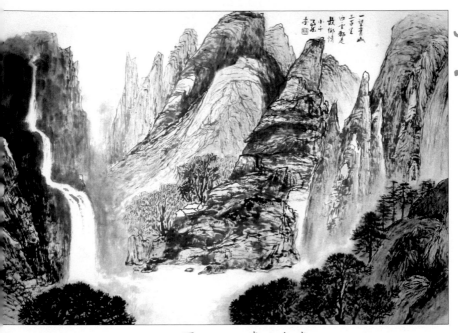

圖一二・青山無盡

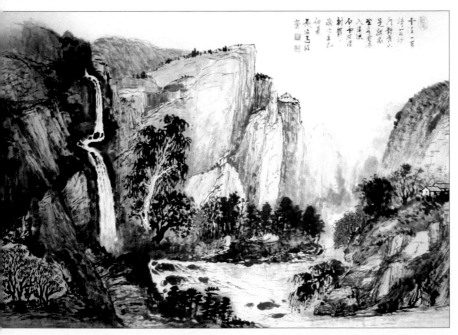

圖一三・雲巖飛瀑

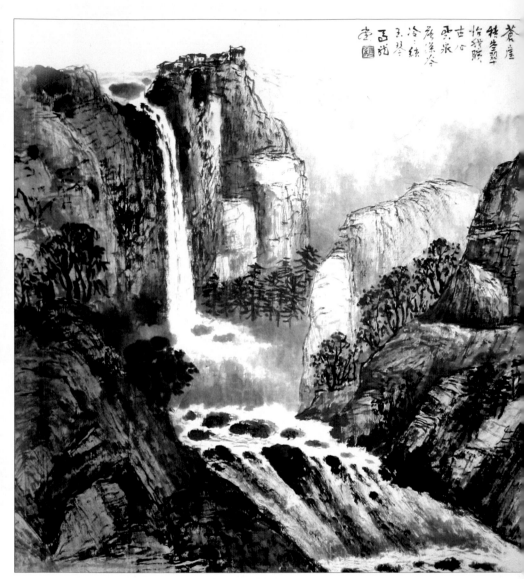

圖一四・飛泉落深谷

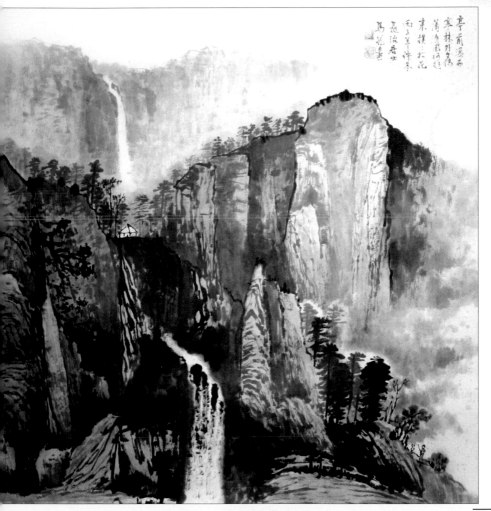

亭前飛瀑而
寒林對為
漠漠如何处
来撲以花
雨千年沖冬
起泡居生
馬龍畫

圖一五・亭前飛瀑

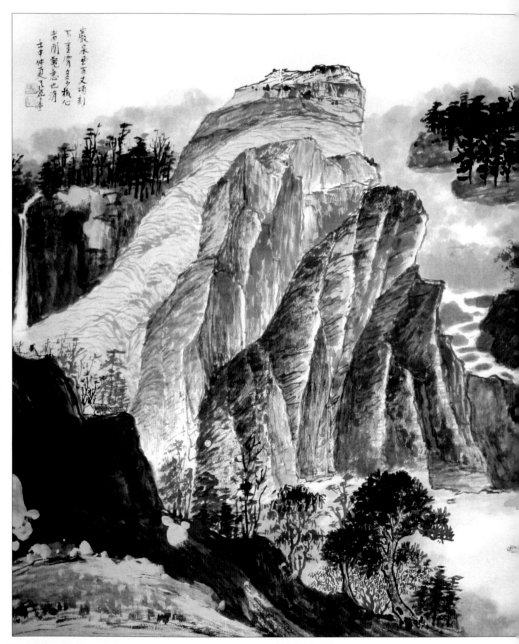

圖一六・岩泉如帶

14

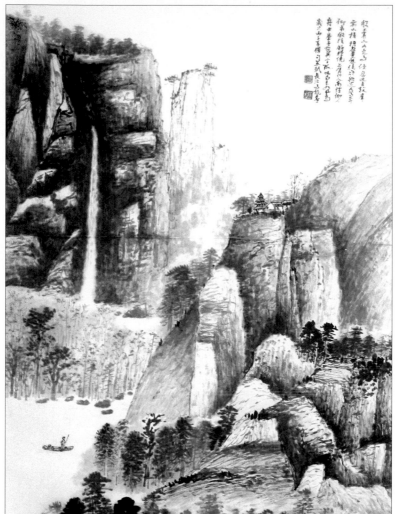

圖一七・山色可餐

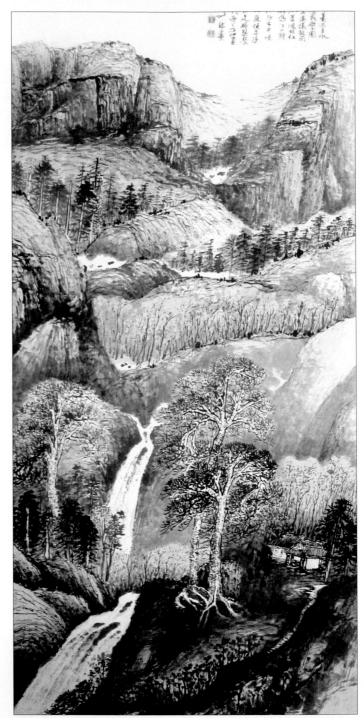

圖一八・仲夏流水長

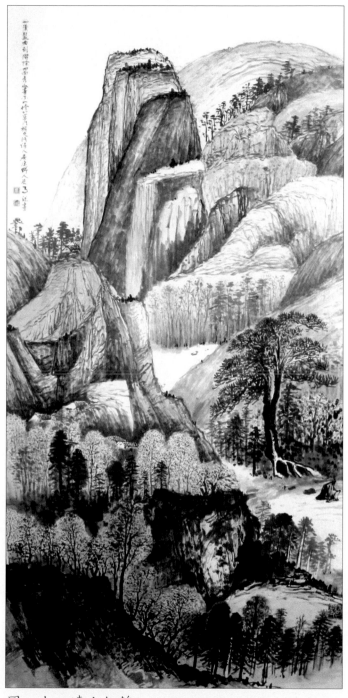

圖一九・遠山似錦

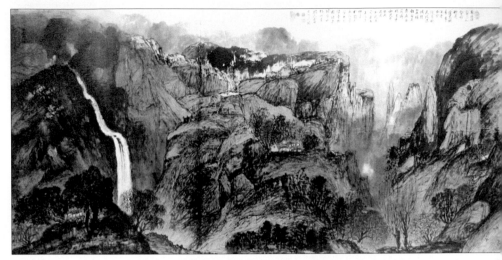

圖二○‧錦繡山河

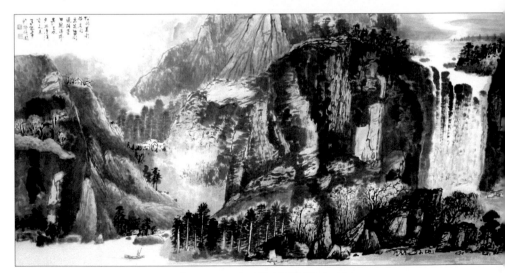

圖二一‧松間草閣居山好

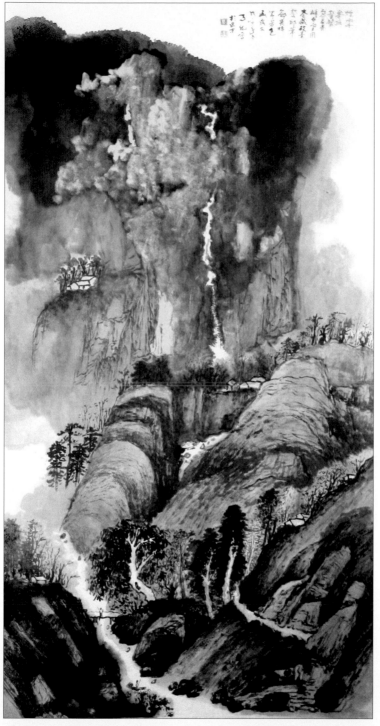

圖二二・煙雲千峰萬重山

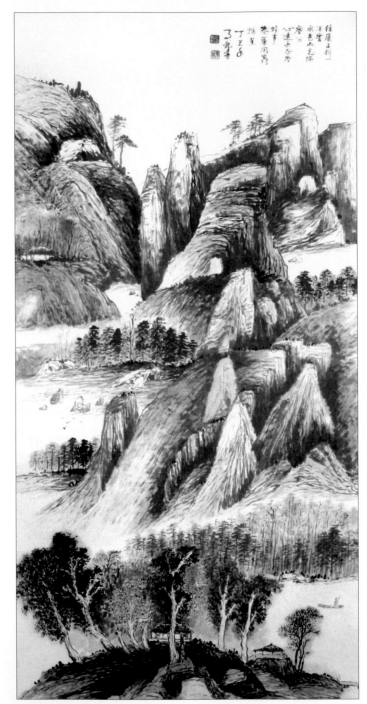

20

圖二三・山邊水色

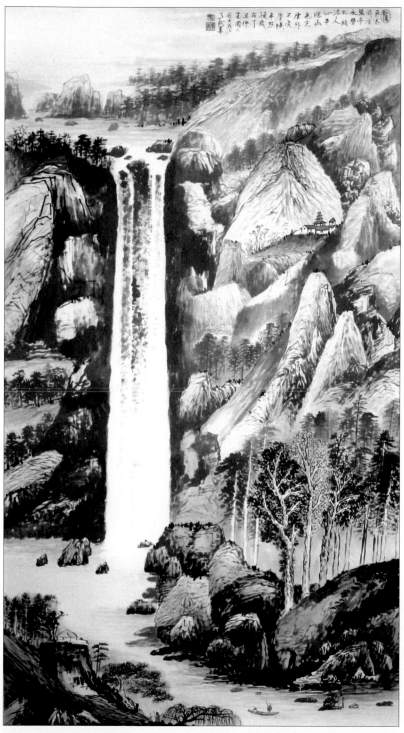

圖二四・青山飛瀑

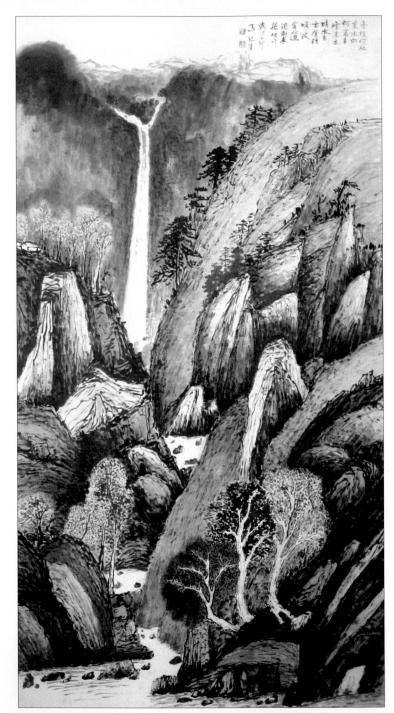

圖二五・雲深不知處

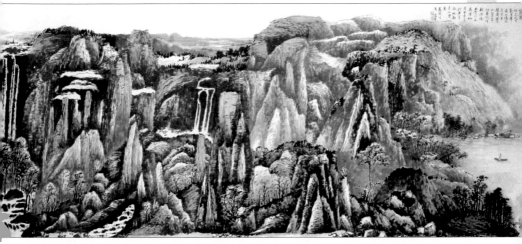

圖二六・河山壯麗

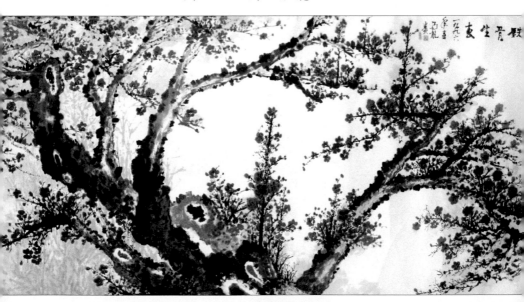

圖二七・鐵骨生春

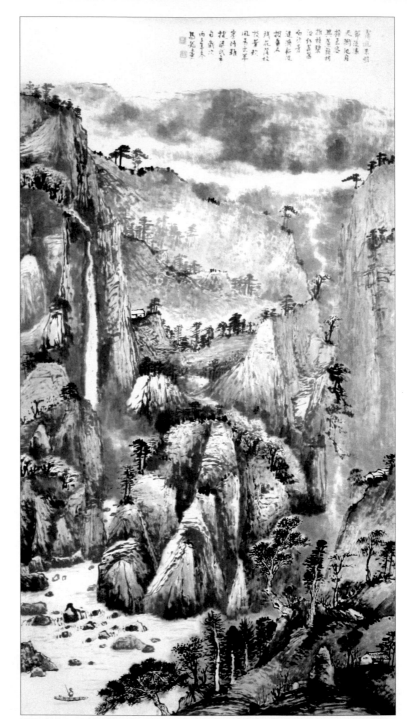

圖二八 · 中山深家我

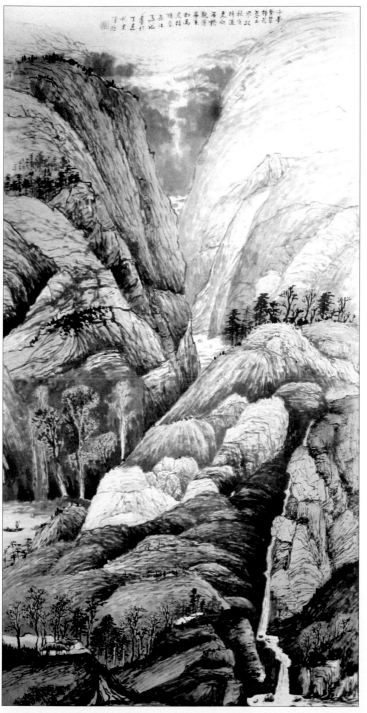

圖二九・峰外天地寬

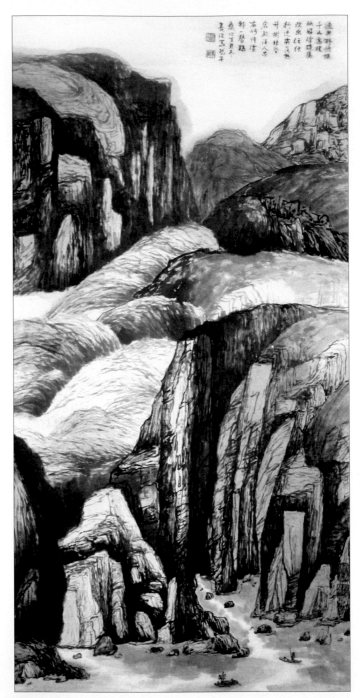

圖三〇‧山色有無中

26

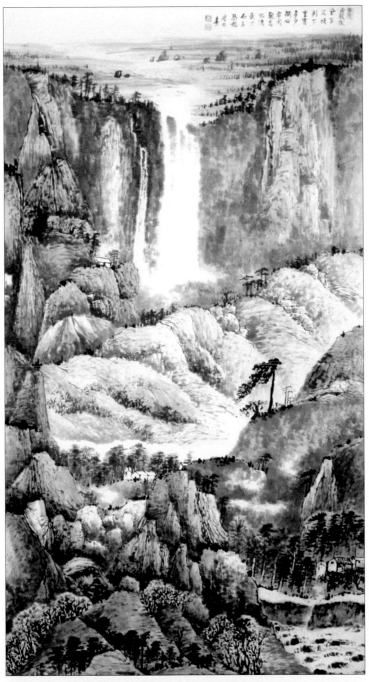

圖三一・景清瀑聲遠

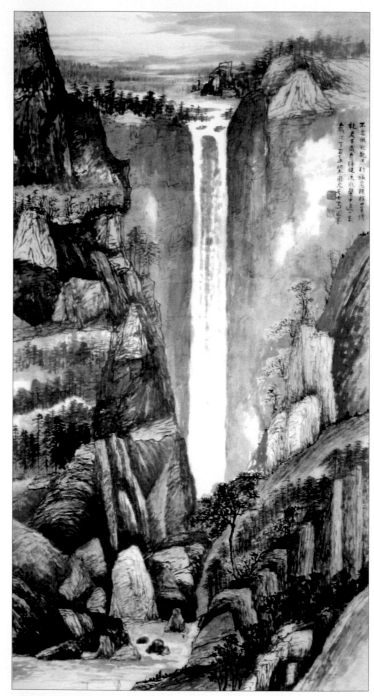

圖三二・江流天地外

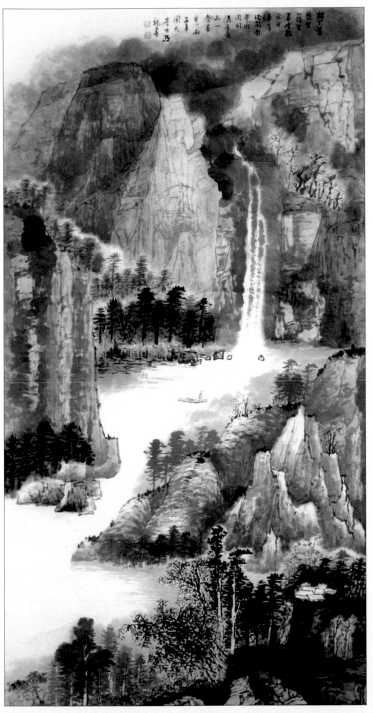

圖三三・日落江湖白

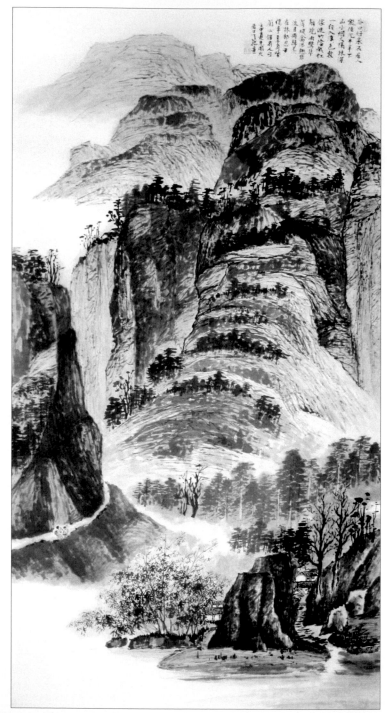

谷口好采芝，龍隱峰下

山小何又隔林茅

一往今色牧

保進煙霞氣紅

蘸池旭煙外

此峰谷多細巨

在振動也峰

傲草峰青明常

南山隔喜人司

玉黑岩南風火

辛卯寅岩南

圖三四・谷口人家

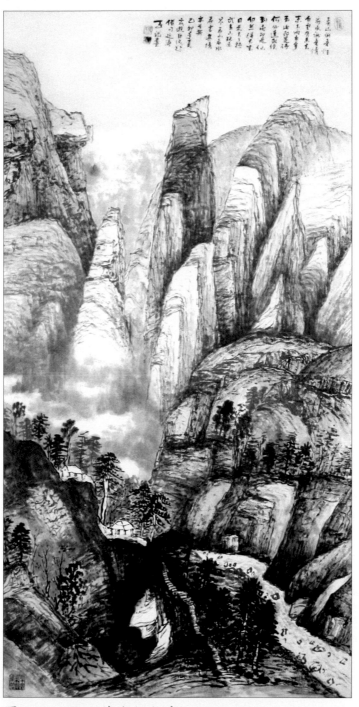

圖三五・依山伴水好住家

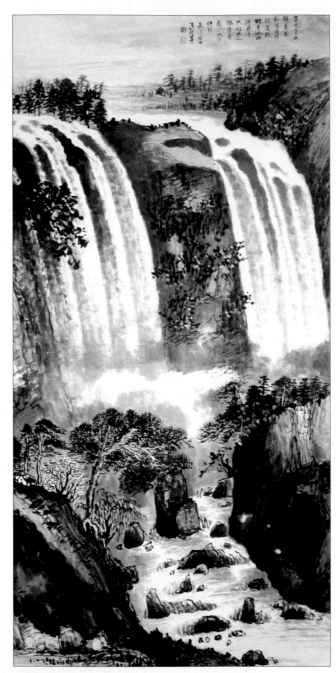

圖三六・礐山雙瀑

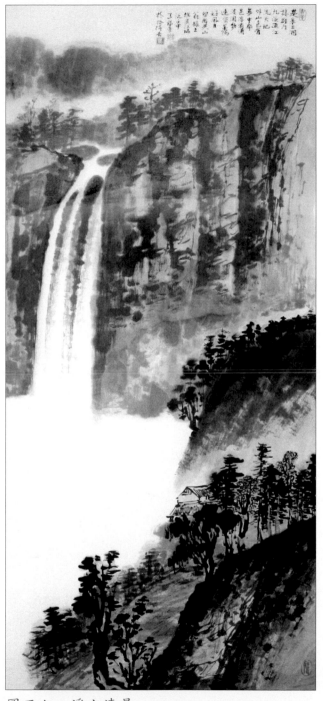

圖三七・溪山清景

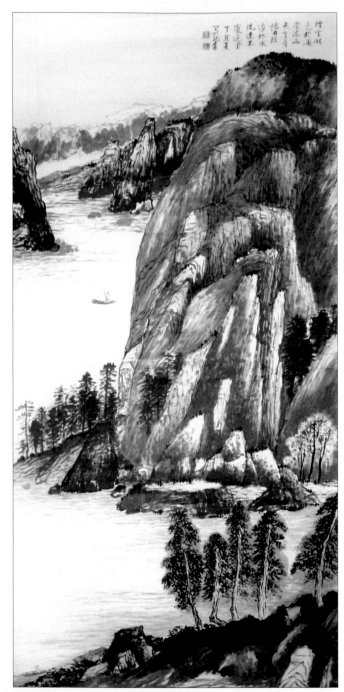

圖三八・山色壯麗一頁舟

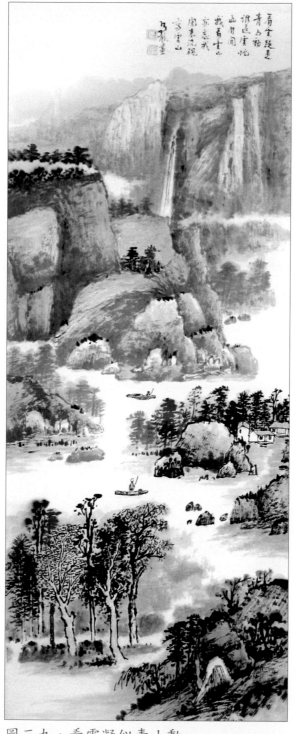

看雲疑是
青山動
誰送灣帆
山月間
我看山山
亦看我
兩素流硯
宣雲山
馬龍畫

圖三九・看雲凝似青山動

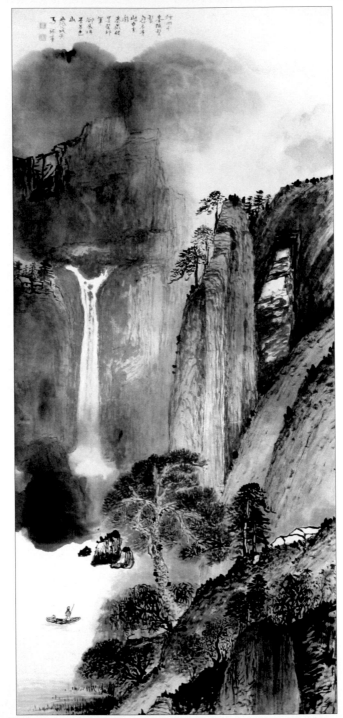

圖四〇・青山濛瀧獨舟行

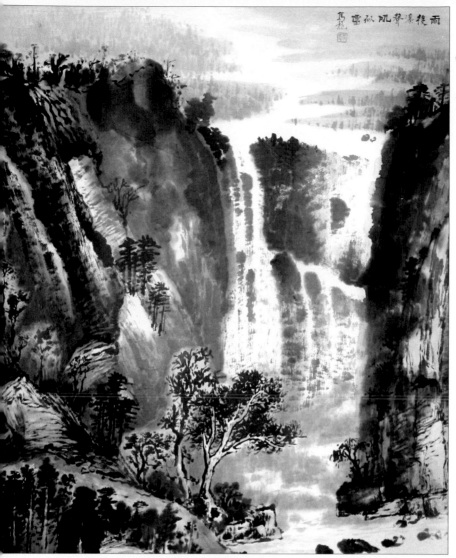

雨後瀑聲吼孤風雷
馬龍

圖四一・雨後瀑聲吼

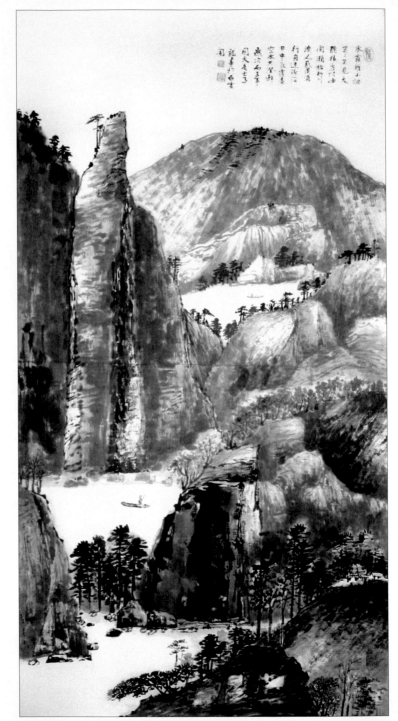

圖四二·江流天地一片青

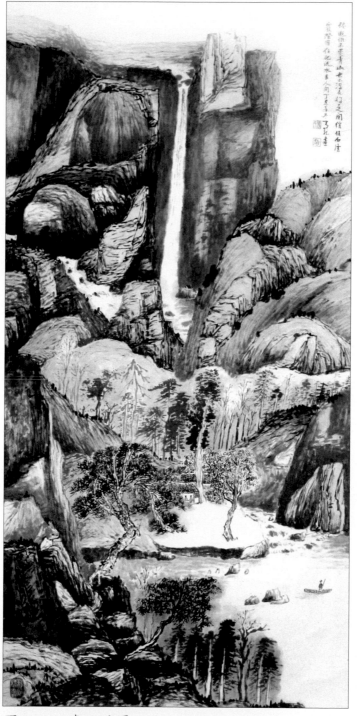

圖四三・青山垂瀑

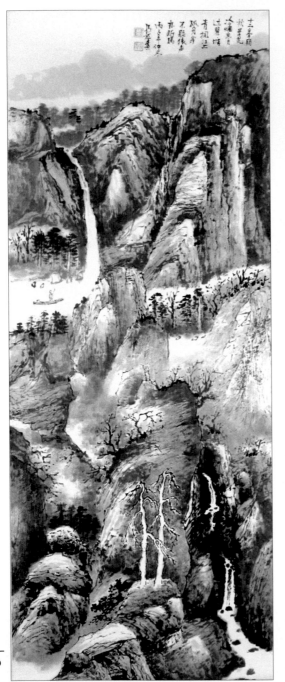

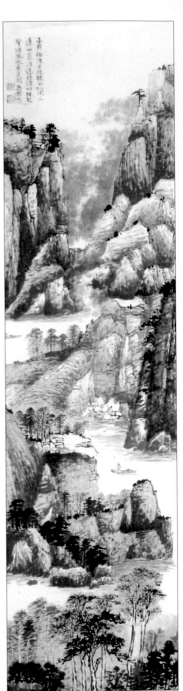

圖四四·青山江上孤舟客　　　　　　圖四五·孤舟依渡

40

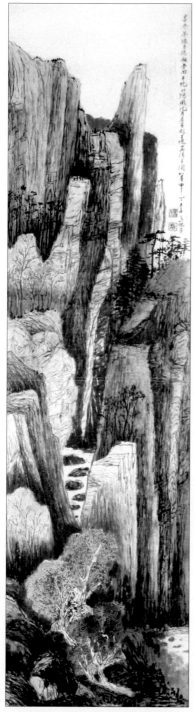

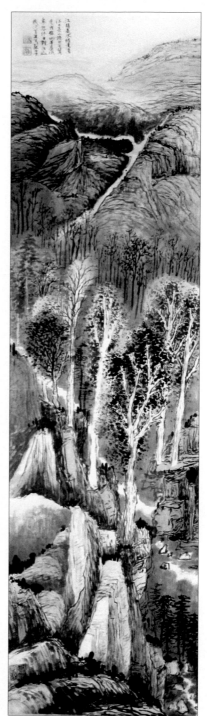

圖四六・水流源何處　　　　圖四七・山深遠無路

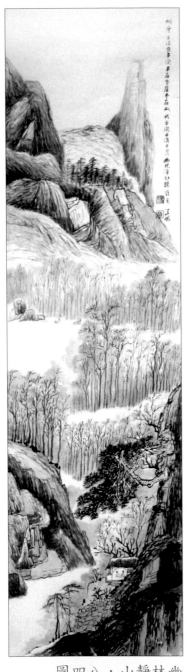

圖四八 · 山靜林幽

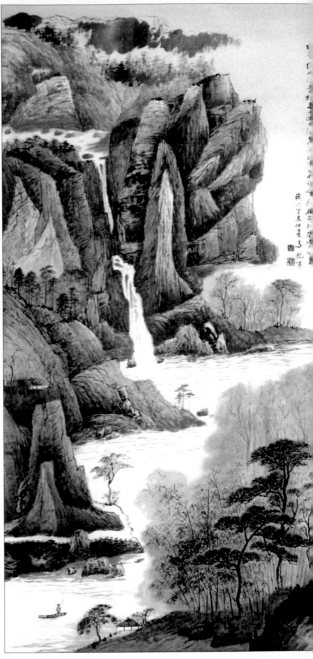

圖四九 · 下山青舟扁

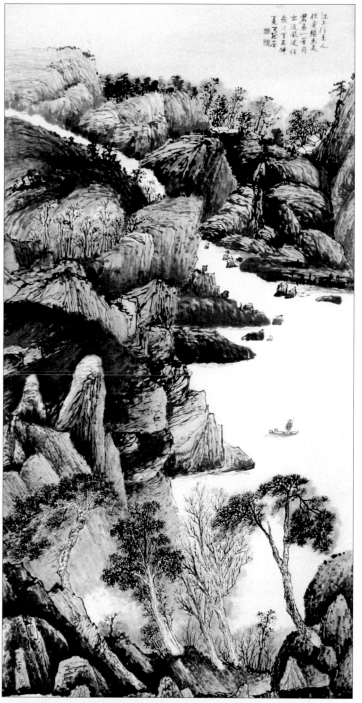

江上住來人
但貪緒惡交
黑黑鄉一葉舟
古渡風波往
崇三丁丑仲
夏馬龍寫
馬龍

43

圖五○ · 江上來往

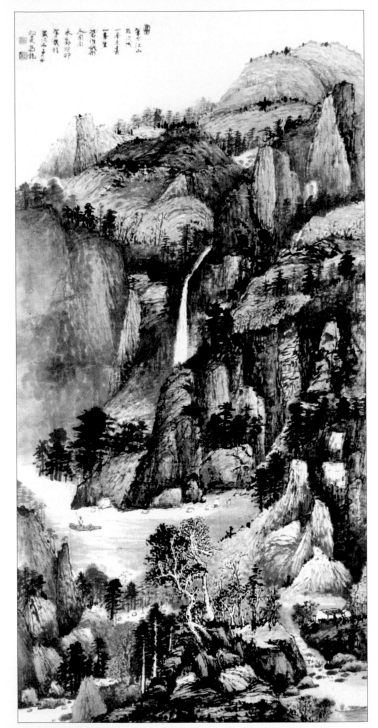

圖五一・筆底江山

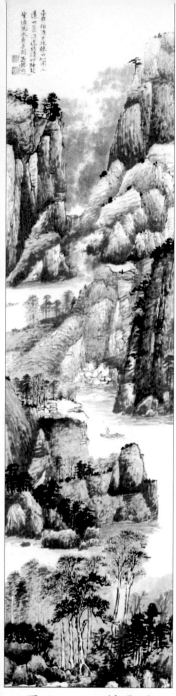

圖五二·山靜雲閒

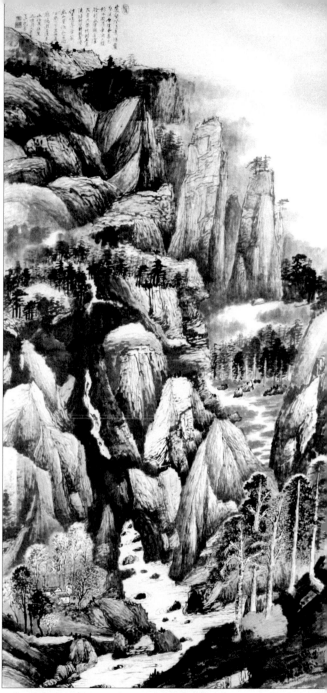

圖五三·溪山青翠

45

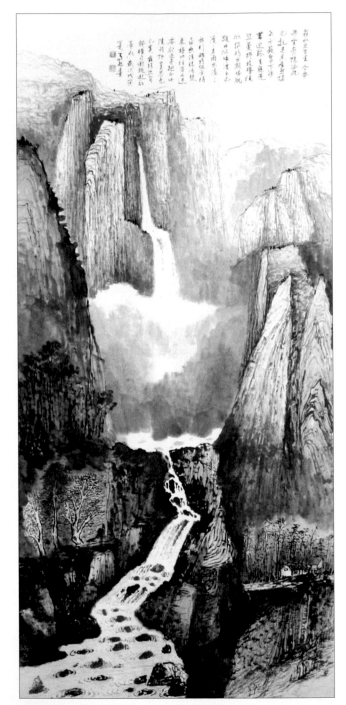

圖五四・山青懸瀑

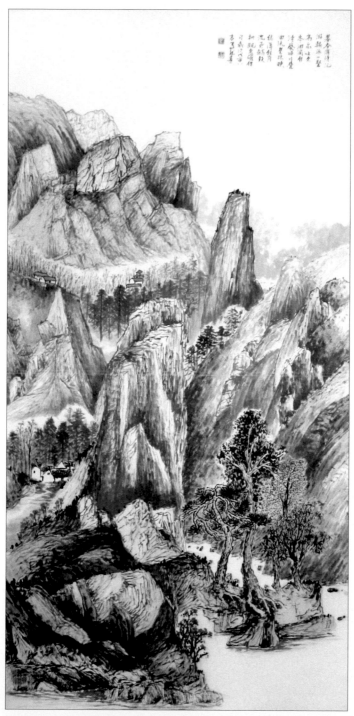

暮春溪清祀
浮翠流一壑
為添春味春
溪湖萬仞
清聲谷口聲
田流豐林映
綠溪桂技映
泉壑新月
初觀亲情相
此間不當春
志至明書

圖五五·山姿美哉

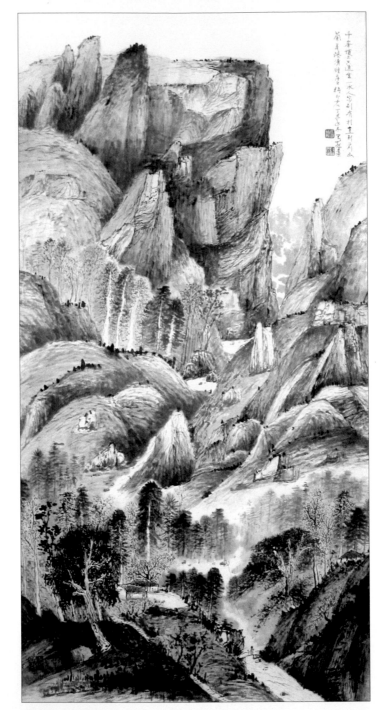

圖五六・雲淡山清

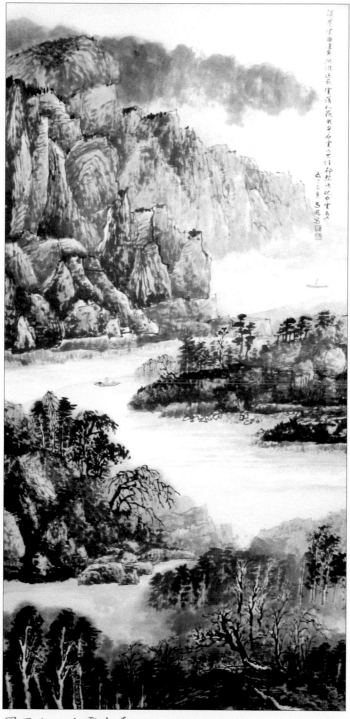

49

圖五七・山靈水秀

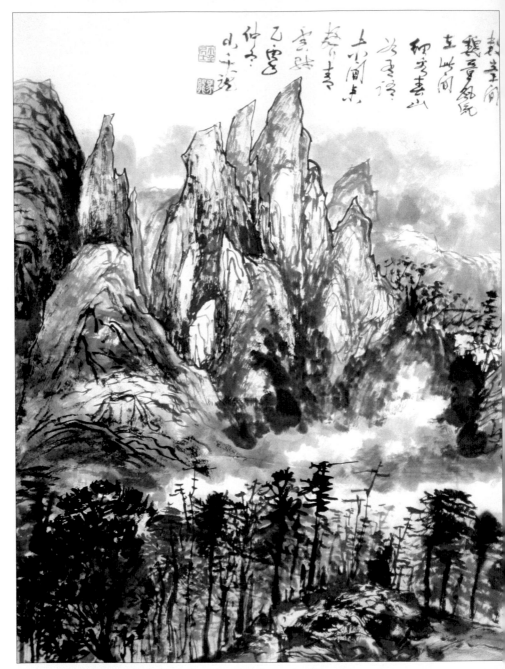

圖五八・雲山多變化

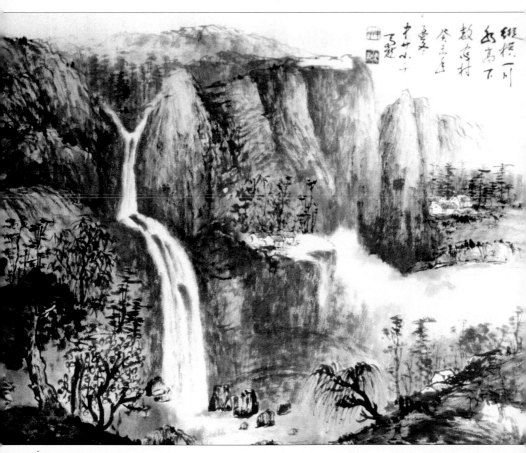

圖五九・縱橫一川水

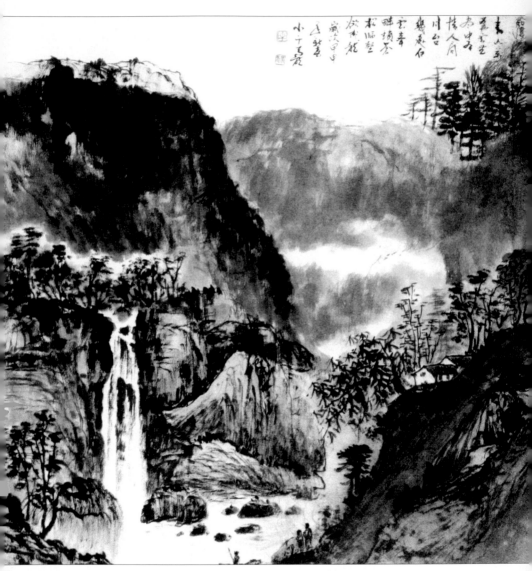

圖六〇・雨後山濛濛

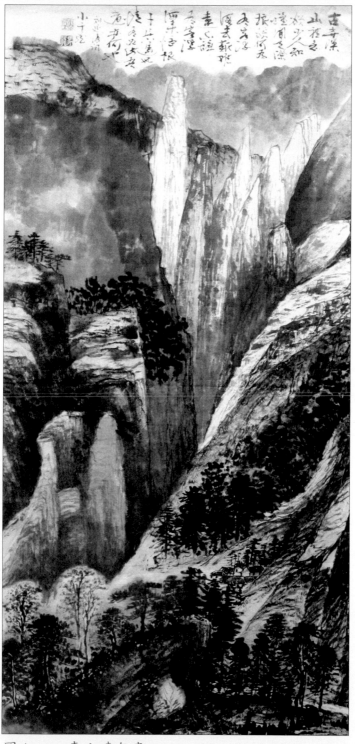

古寺深
山祇之
好友知
燈月之深
振法衣
天宏子
運古運風是新珠
素心誼
漂零字根
千古萬水
遠水荷此
小千沼
題

圖六一・青山遠無盡

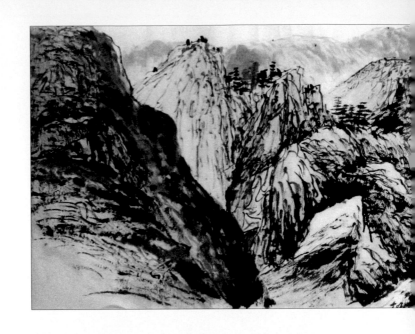

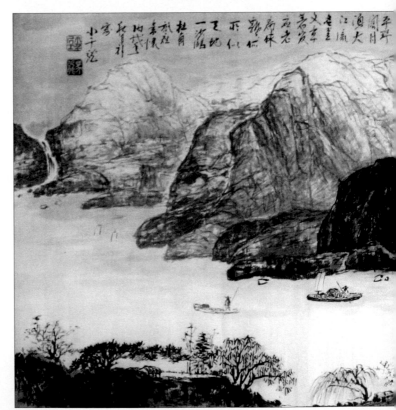

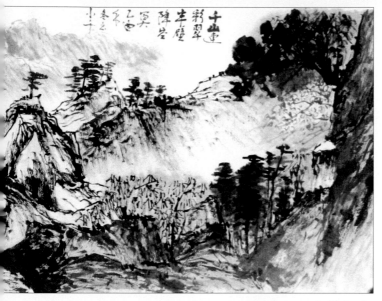

圖六二・山靜似空

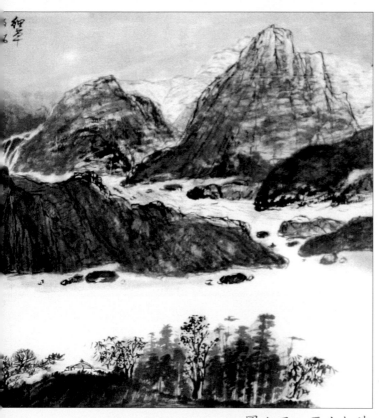

圖六三・雨山如洗

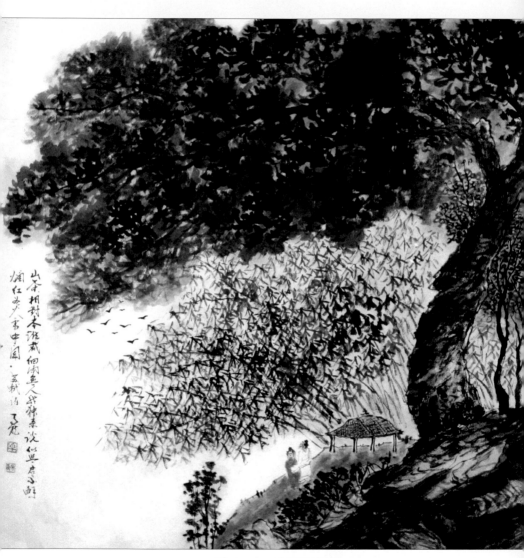

圖六四・松下述別

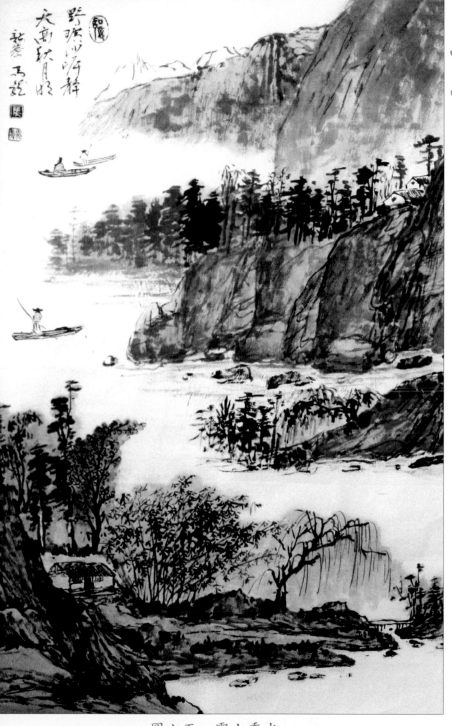

圖六五・靈山秀水

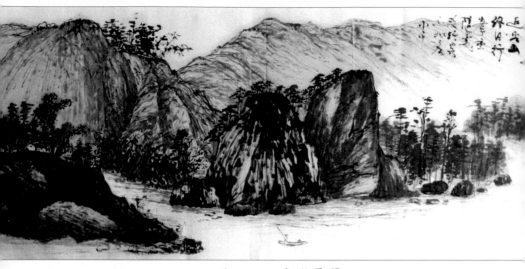

圖六六・峰巒疊翠

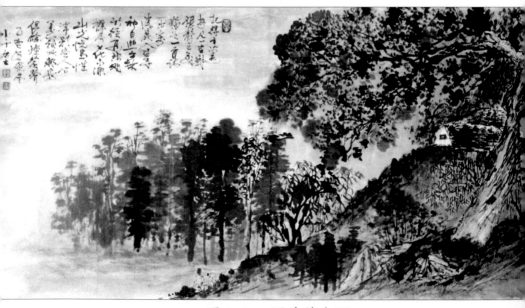

圖六七・禪房花木深

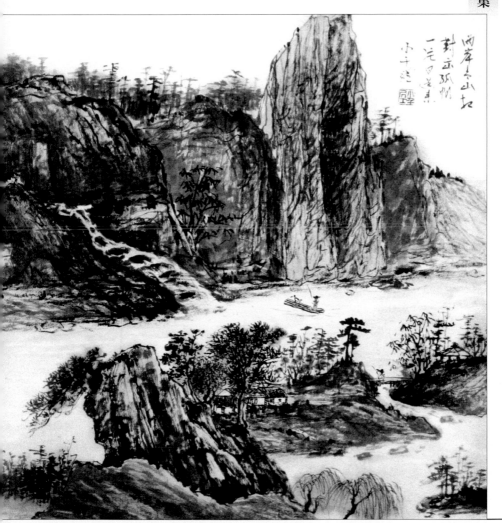

圖六八・兩岸青山

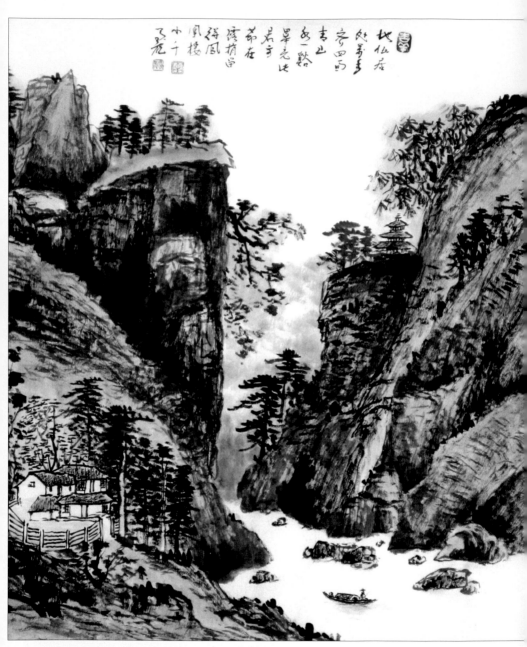

圖六九・居山好

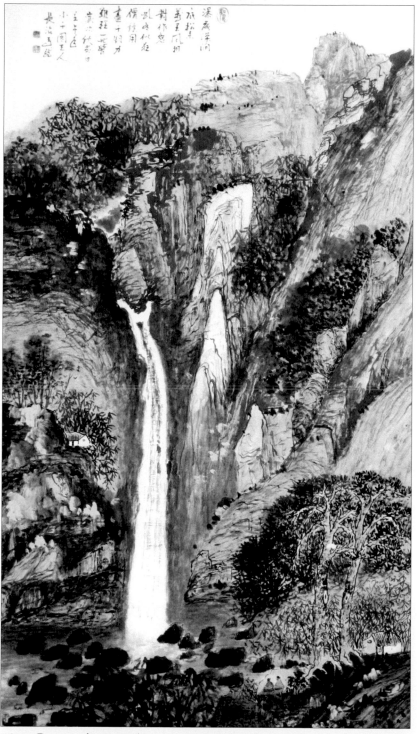

深處萃間
瀑松來
蒼翠風捌
詩作息
風雨似狂
備終用
盡十別力
艱艱等碧
黃水秋雲日
壬午白王人
小十圖
長江馬絨

馬龍

山水畫集

61

圖七〇・山青水如帶

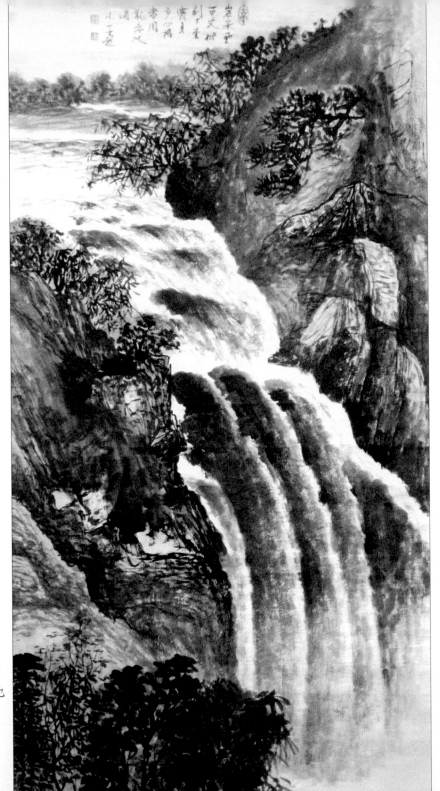

岩采翠
百丈橋
刲下重
寒高
夢公用
当用
就忘之
涓
水 二 舌
閣 虎

圖七一·
瀑聲動天地

62

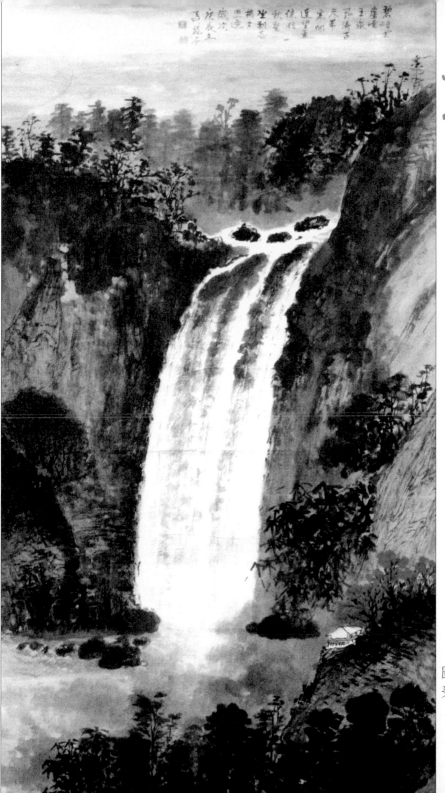

馬龍

山水畫集

圖七二·
碧嶂雲崖

63

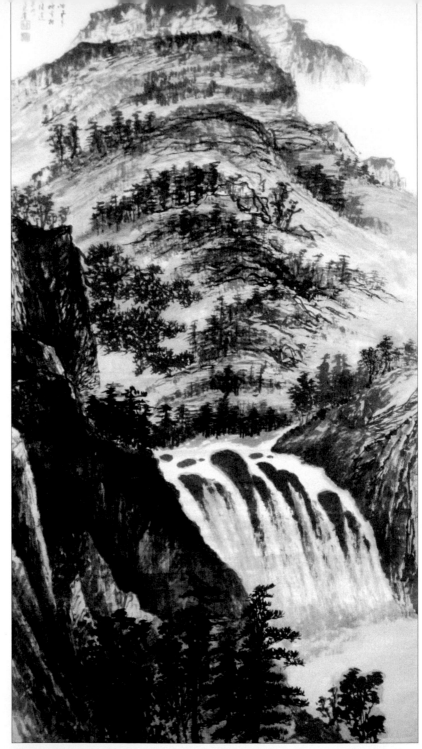

圖七三・層巒巨瀑

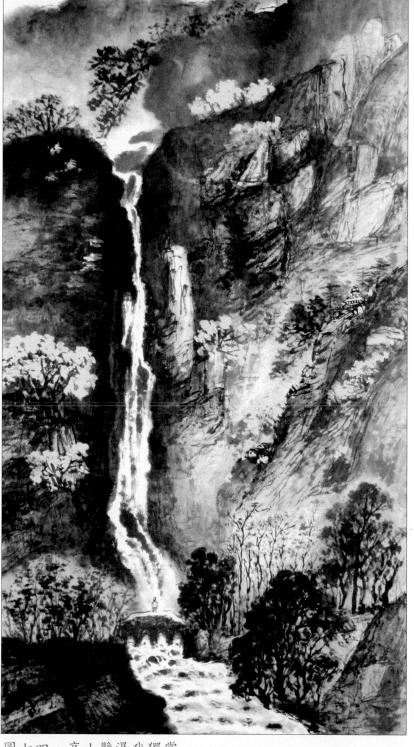

圖七四・高山懸瀑我獨賞

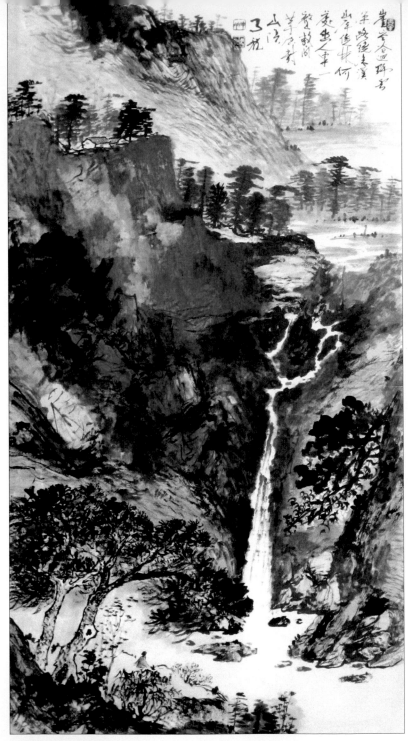

圖七五・青山似染

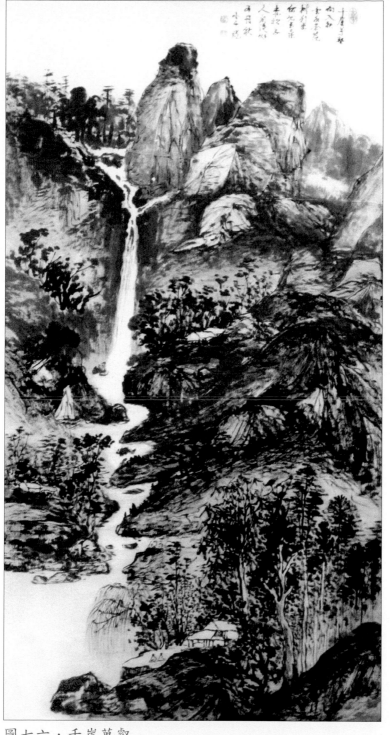

圖七六‧千崖萬壑

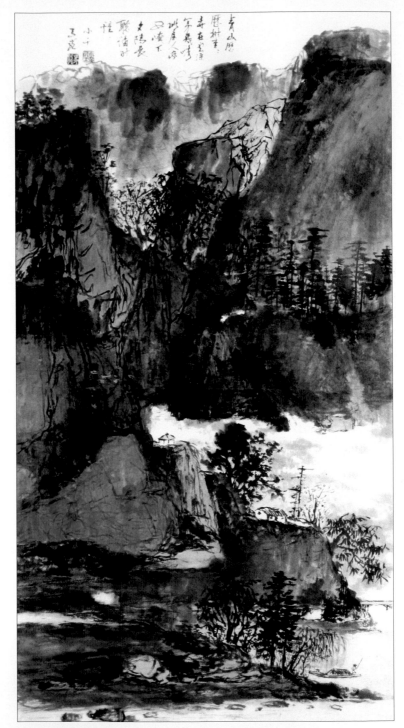

圖七七・歷歷青山樹重重

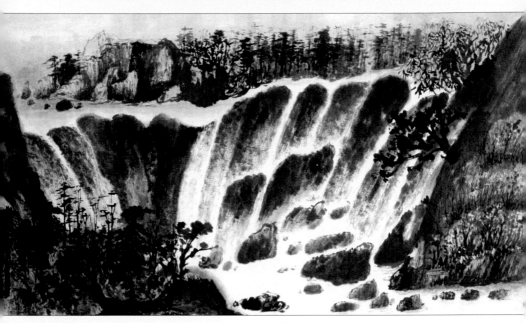

圖七八・瀑

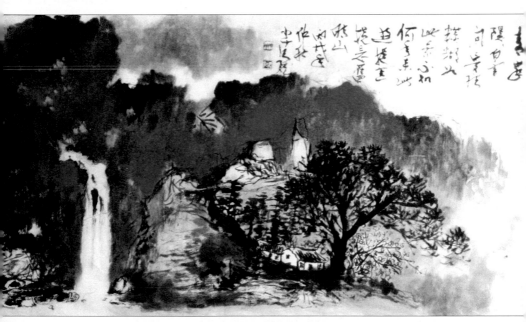

圖七九・青峰隱隱白雲間

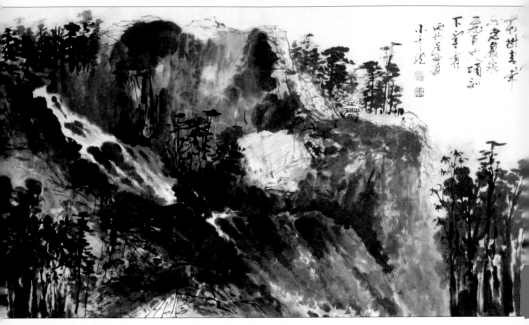

圖八〇・山中清景

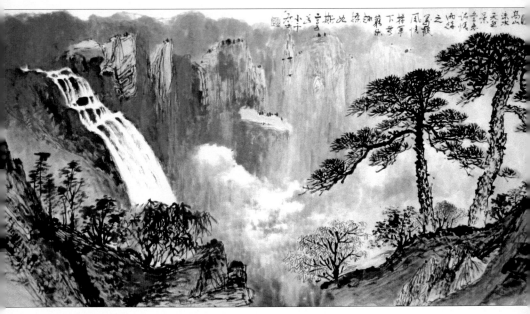

圖八一・山高水長

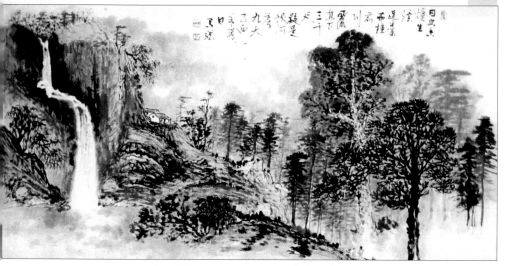

圖八二・銀河天上來

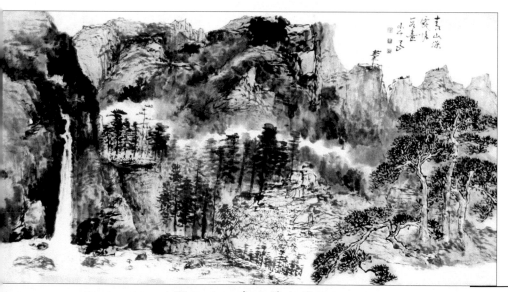

圖八三・青山情無盡

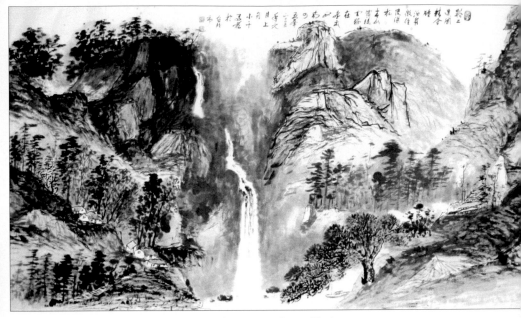

圖八四・谿上精舍

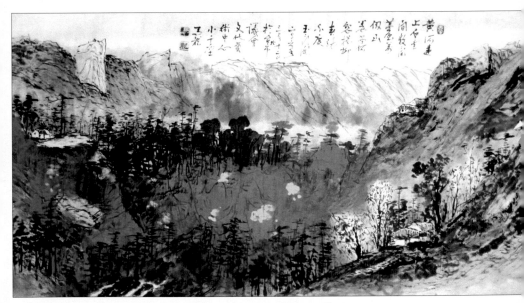

圖八五・數間茅屋萬仞山

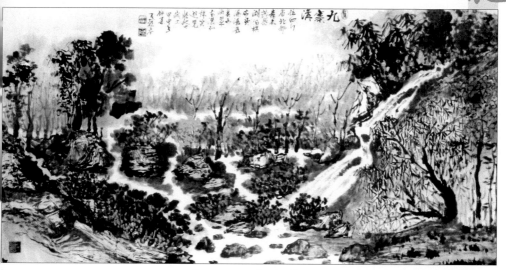

圖八六・九寨溝

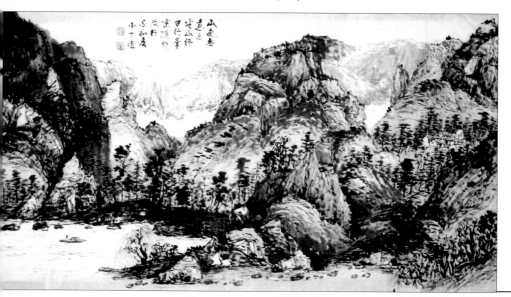

圖八七・山之頌

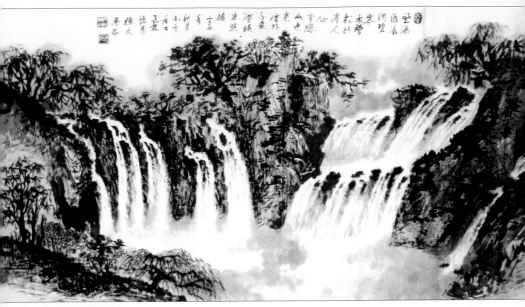

圖八八・飛瀑潺潺

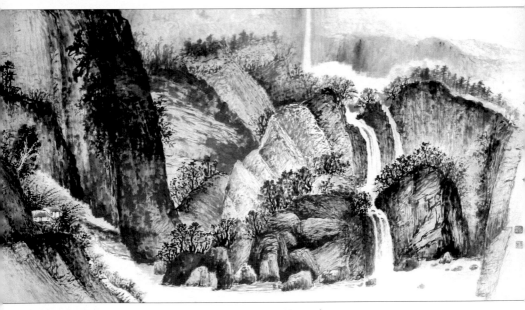

圖八九・雲抱青山

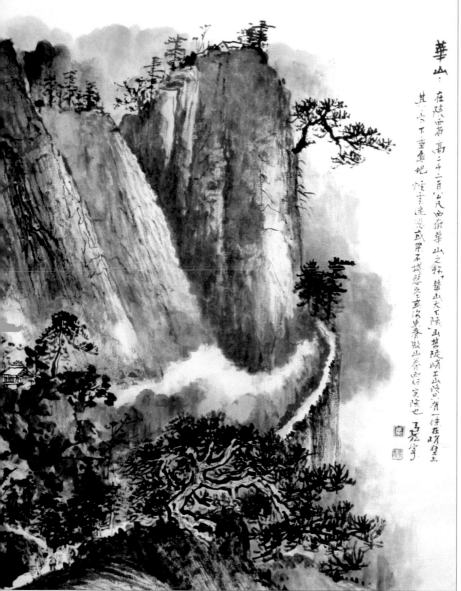

華山：在陝西省高二千二百公尺西嶽華山之称，華山天下險，山其陝崎上山路，有一條在峭壁上，其峰下重壘地，煙雲迷漫武夷石城懸空或次春敞山巷行突陳也

馬龍寧

圖九〇·華山

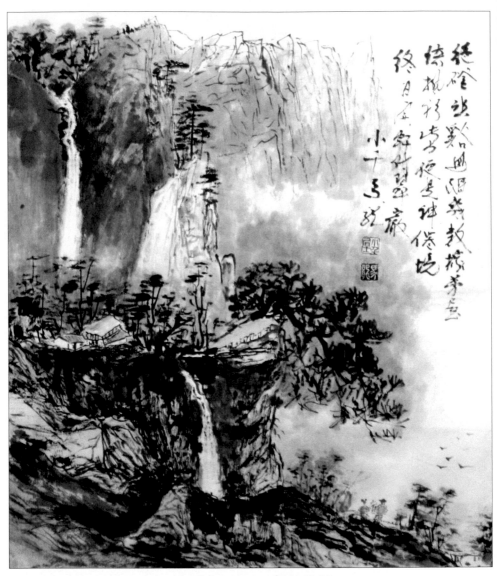

圖九一・山中無限好

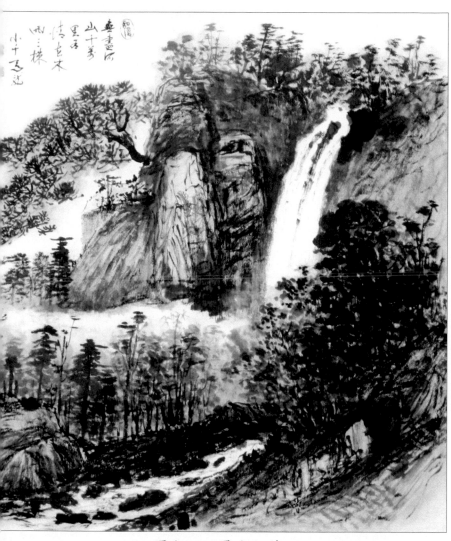

圖九二·瀑水紅花

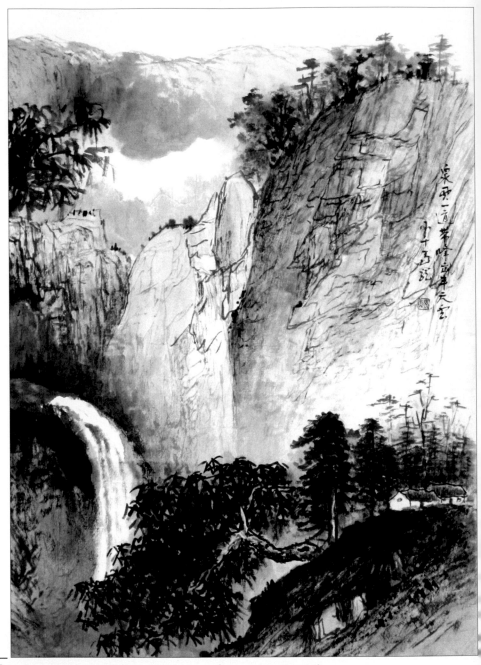

圖九三・青山如染瀑似織

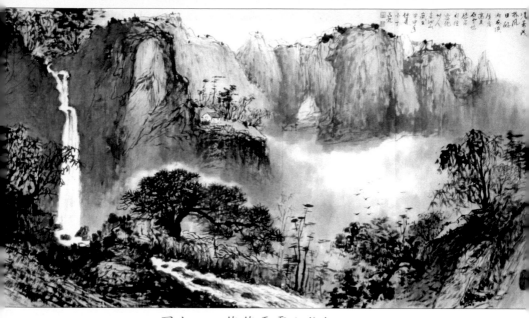

圖九四・起山谷霧雲悠悠

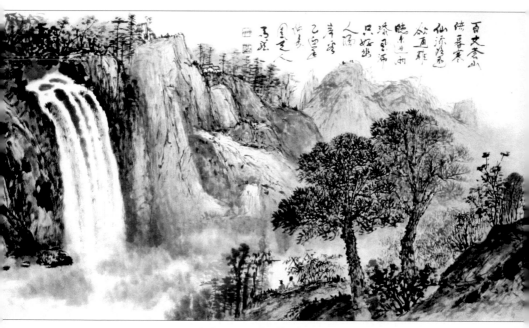

圖九五・觀瀑圖

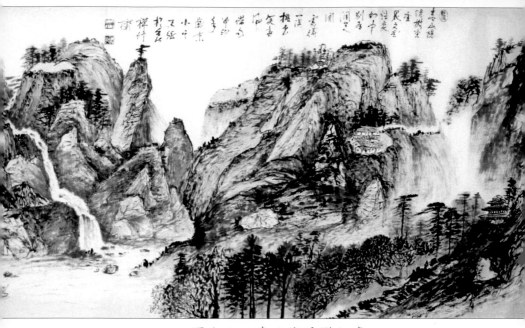

圖九六・青山樹重變幻多

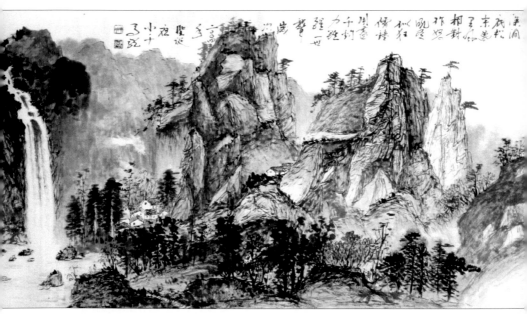

圖九七・山景如此多嬌

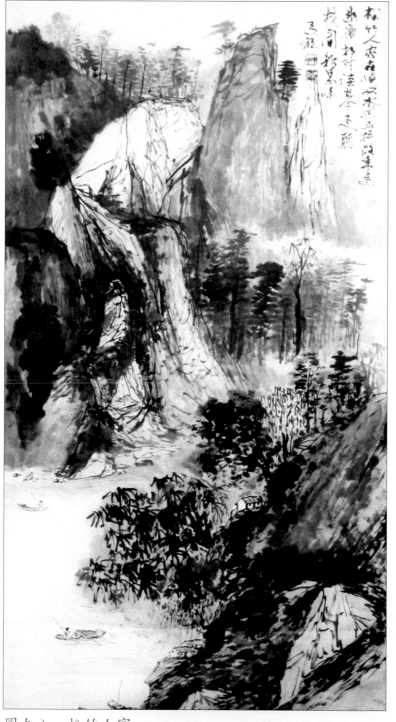

松竹人家在爛四水盡頭在水岸
外面松竹滾長冬不凋
找引都呈山
馬龍

圖九八・松竹人家

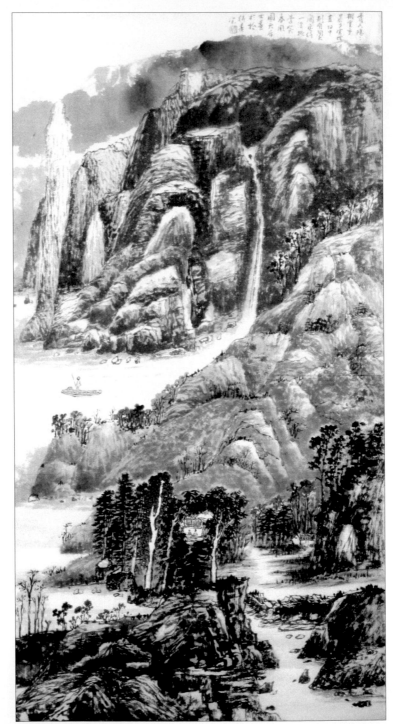

圖九九‧遠山寵宿霧

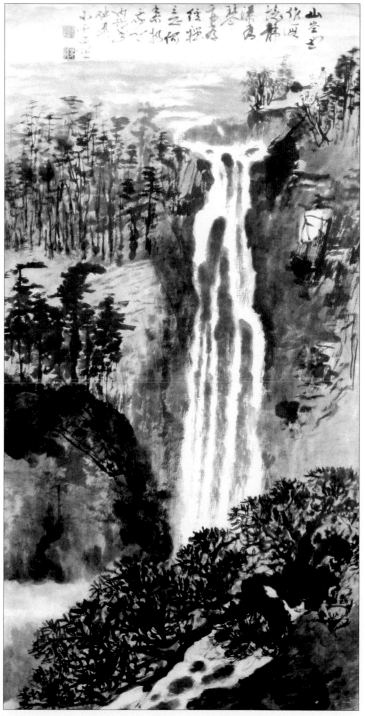

圖一○○‧山空雲作海

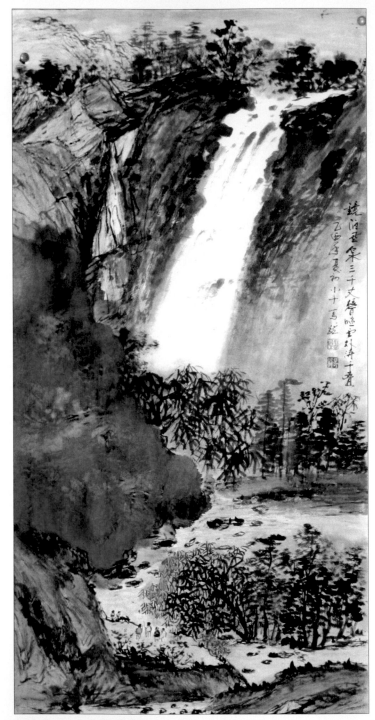

圖一〇一・鏡泊飛泉三千丈

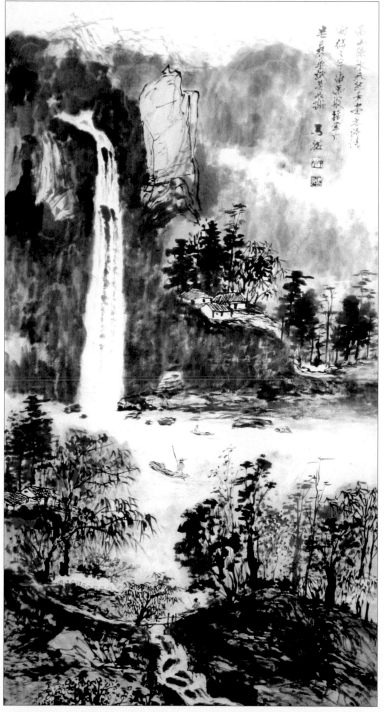

圖一〇二・飛泉百丈

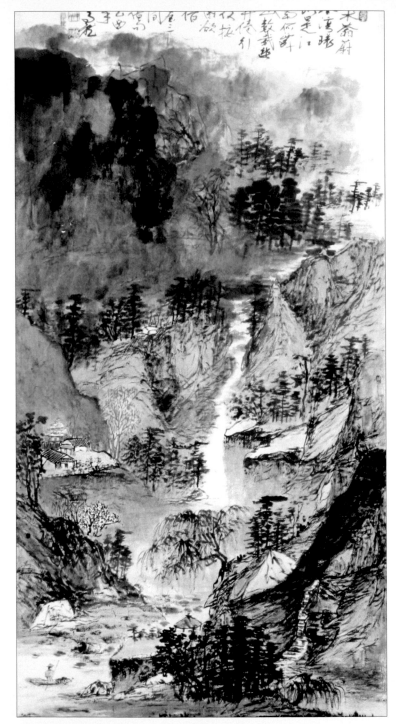

圖一〇三・一山未了一山迎

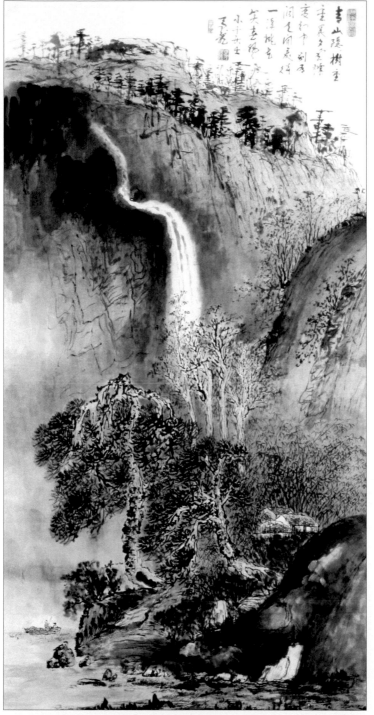

青山隱樹重

圖一○四・山青樹隱好居家

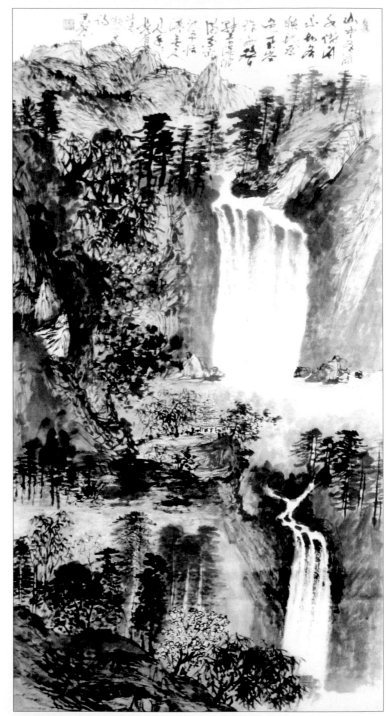

圖一〇五·雲崖雙瀑

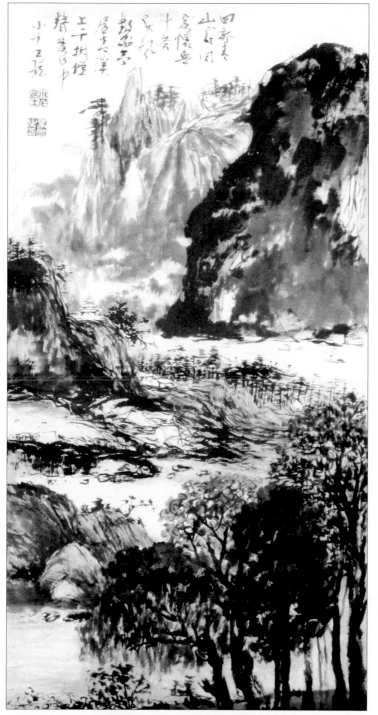

圖一〇六・依山伴水居

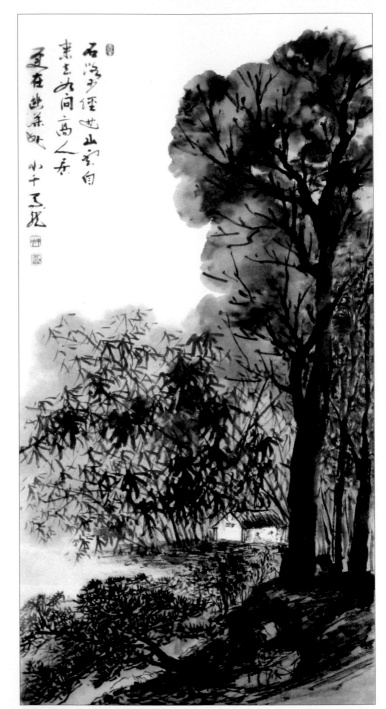

圖一〇七・竹屋話別

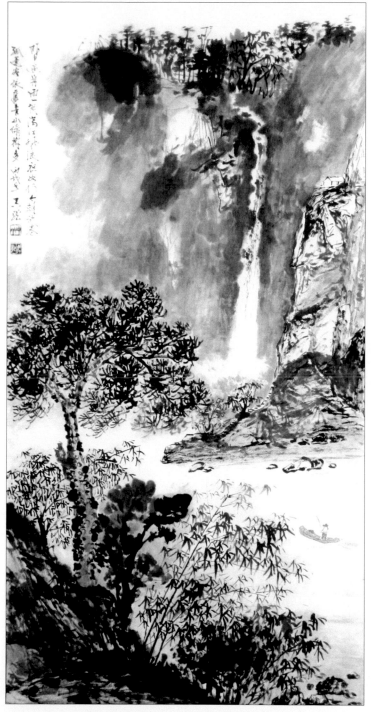

圖一〇八・雲崖競秀

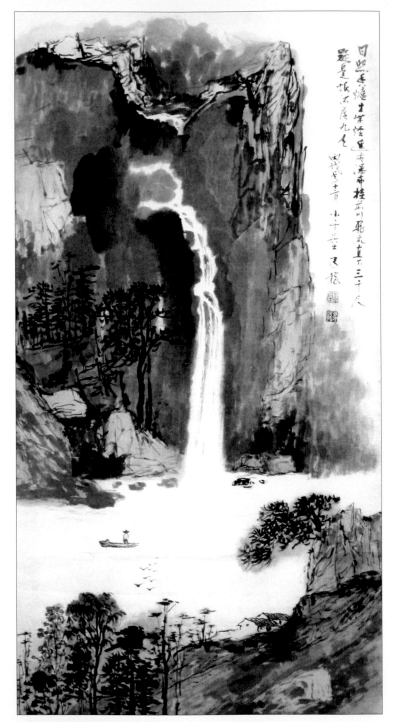

圖一〇九‧碧水丹山

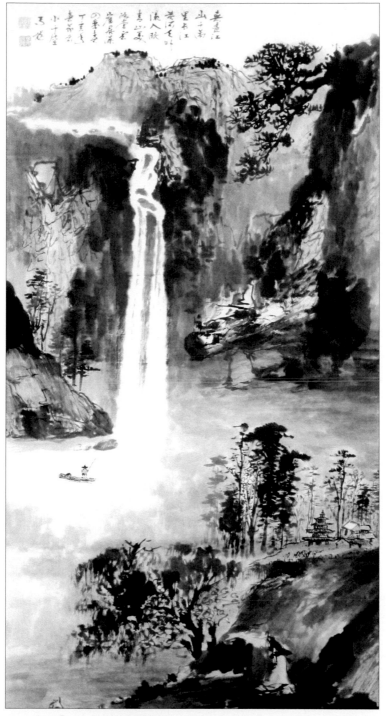

圖一一〇・山麓漁歌遠

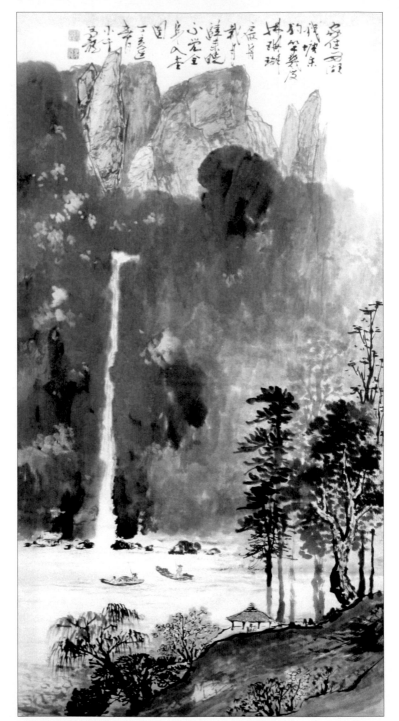

圖一一一・釣舟閒繫夕陽灘

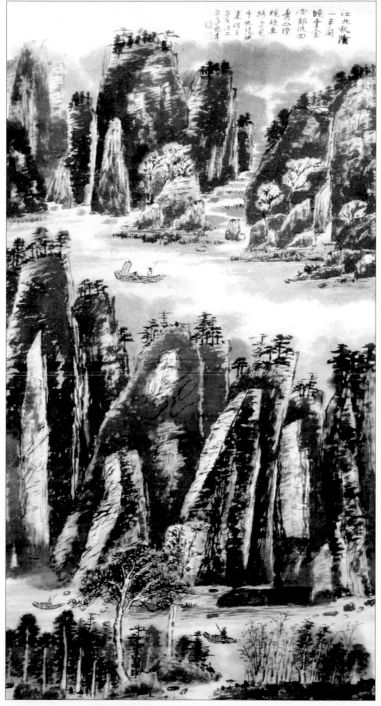

江北秋陰
一半開
晚雲依回
青山繚
繞繞無
隨白龍
千帆浩瀚
來往江上
句馬馳李

圖一一二・青山繚繞

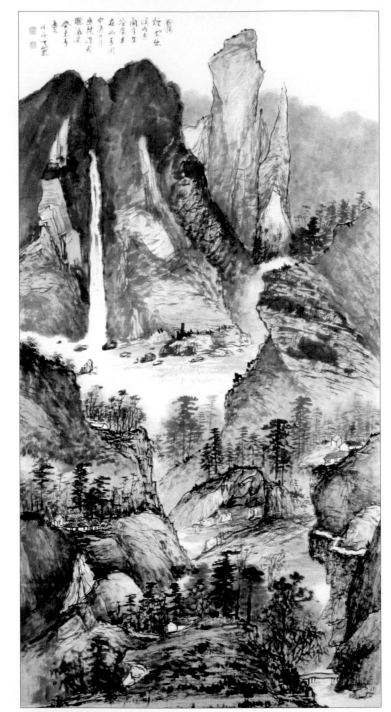

圖一一三・山深煙空瀧

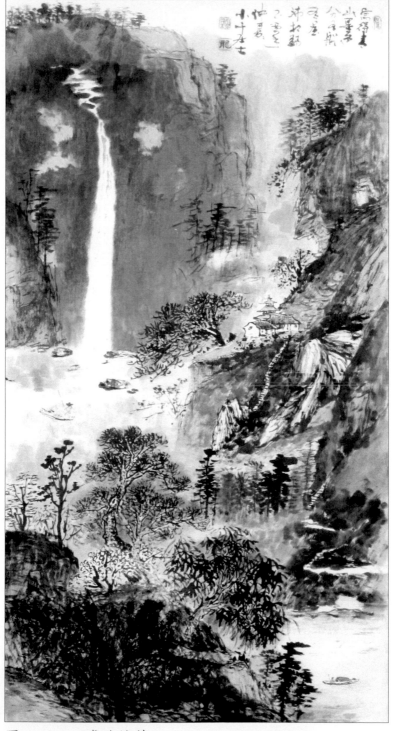

圖一一四・峰峻林茂

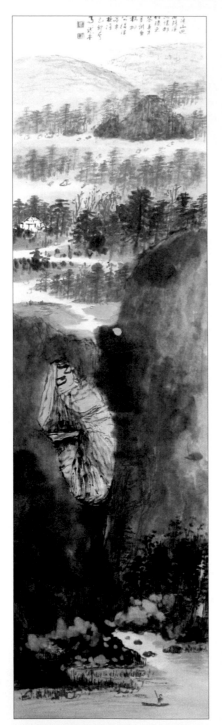

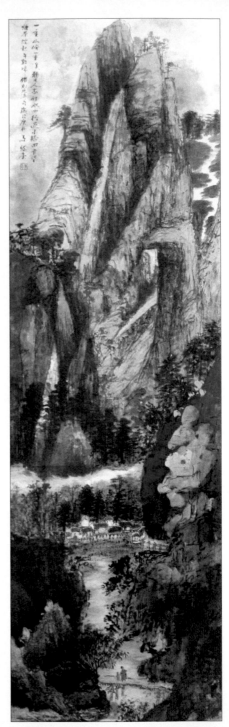

圖一一五·山空翠欲滴　　　圖一一六·山水含清暉

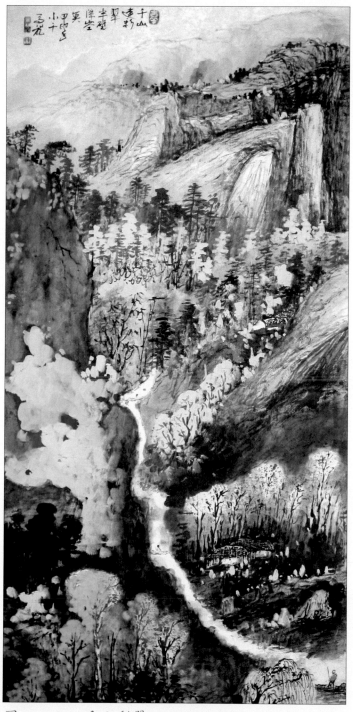

圖一一七・千山彩翠

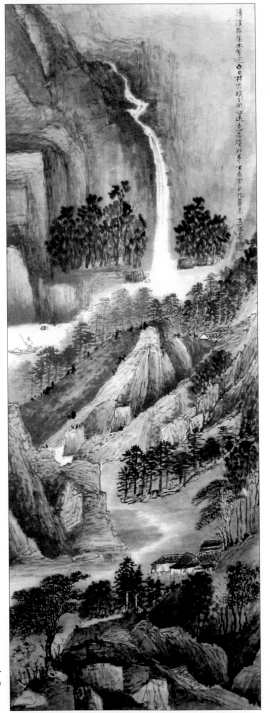

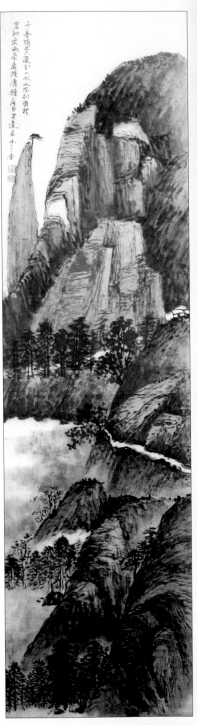

圖一一八・煙波漁艇何去從　　圖一一九・青山白道煙雲繞

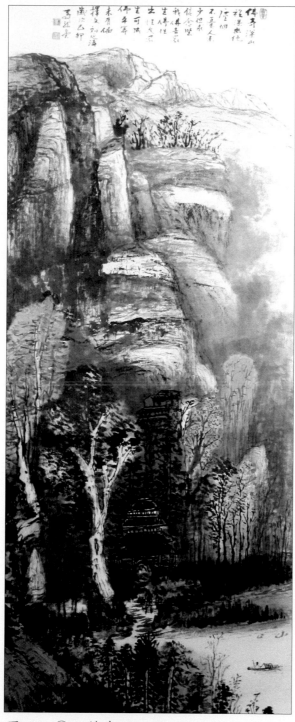

佛寺深山
龍華�m 徑
塵煙不到人來
少但永信念堅
我華普薩生佛
性生佛性出大
出生可依佛年
年未有佛擇文
初遊海歲次乙卯
馬龍水
馬龍水

圖一二〇・佛寺深山裡

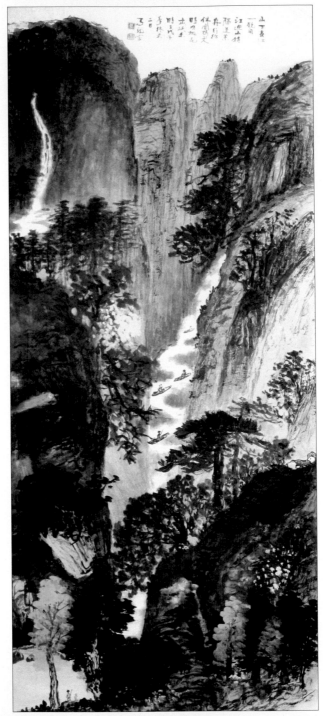

圖一二一 · 一江春水來東流

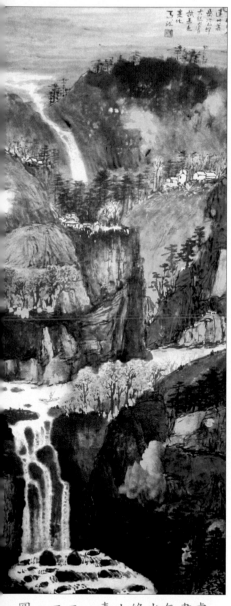

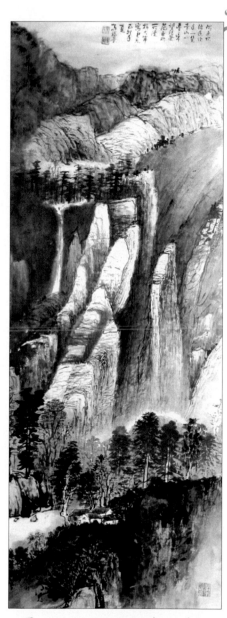

圖一二二・青山綠水無盡處　　　圖一二三・江山一色三千里

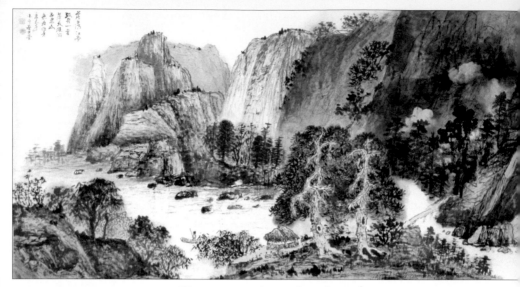

圖一二四・好山千里都如畫

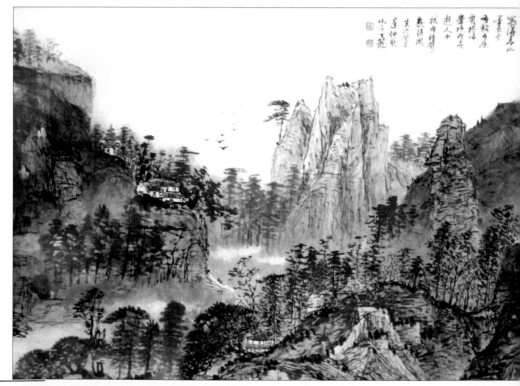

圖一二五・無處江山不物華

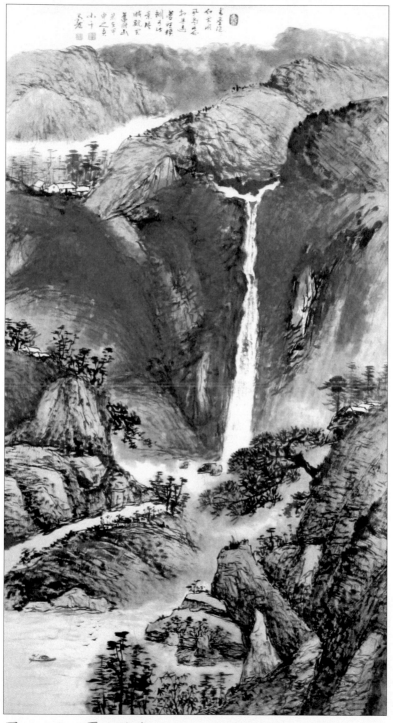

圖一二六・夏山欲滴

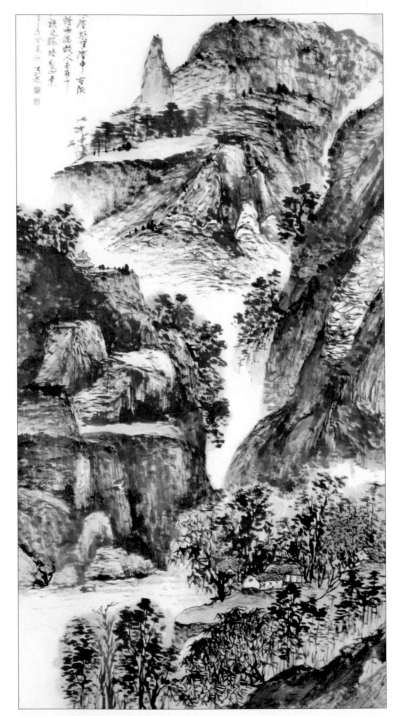

圖一二七‧高山絕雲霓

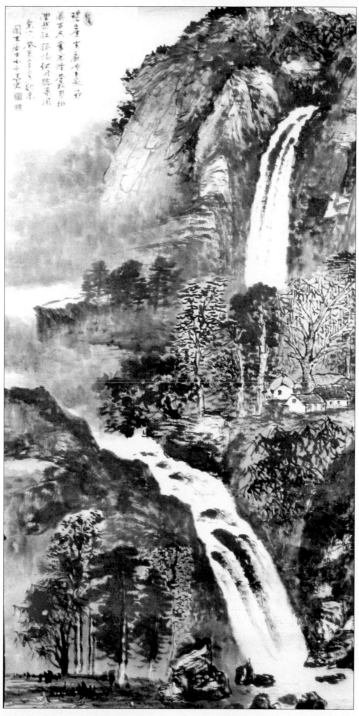

圖一二八・雙瀑競秀

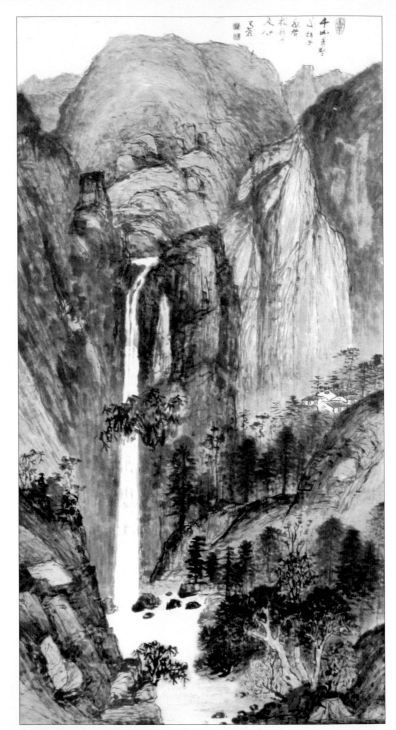

圖一二九・千山萬壑

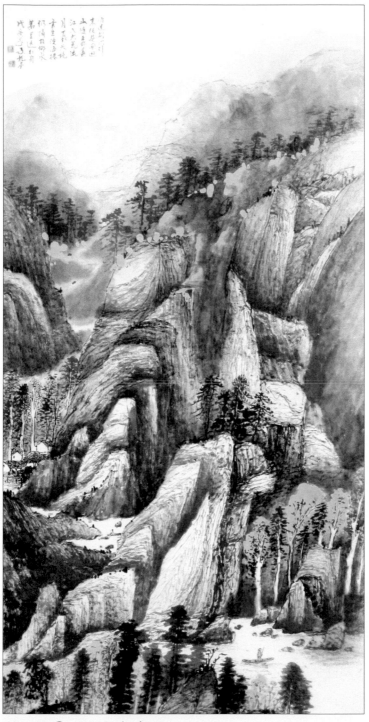

109

圖一三〇・山水含清暉

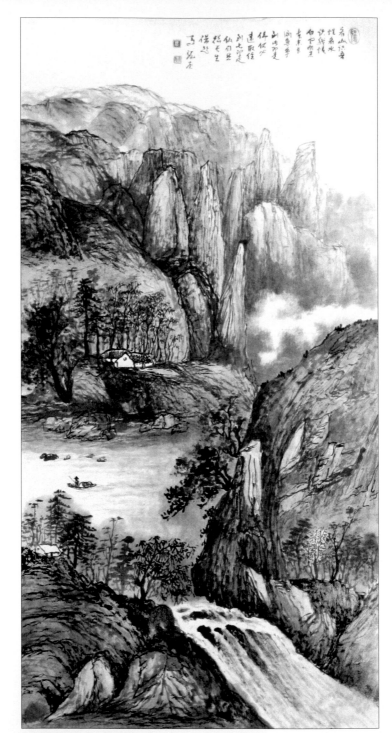

圖一三一・青山雲深處

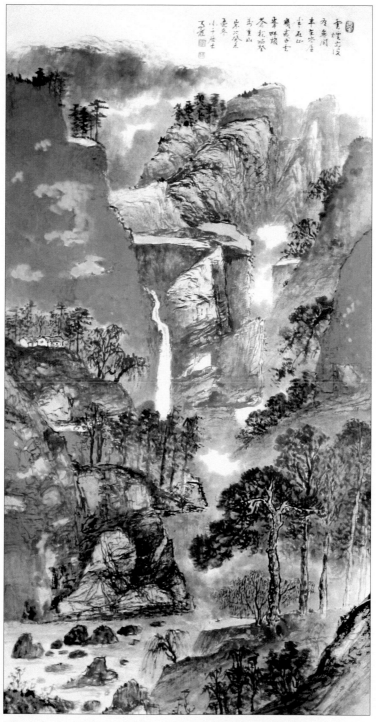

圖一三二·谿山清境

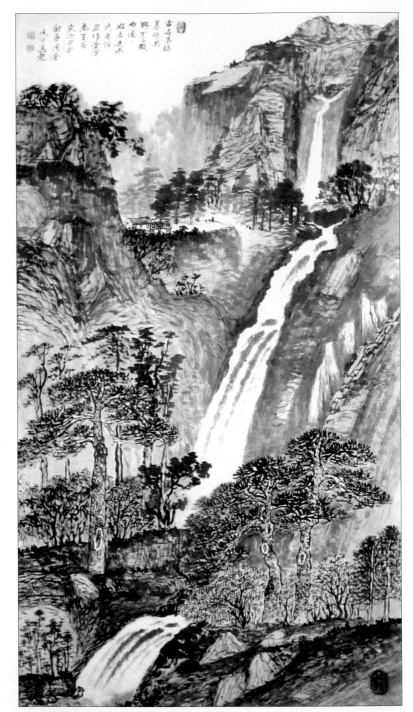

圖一三三・峰峻林茂瀑聲遠

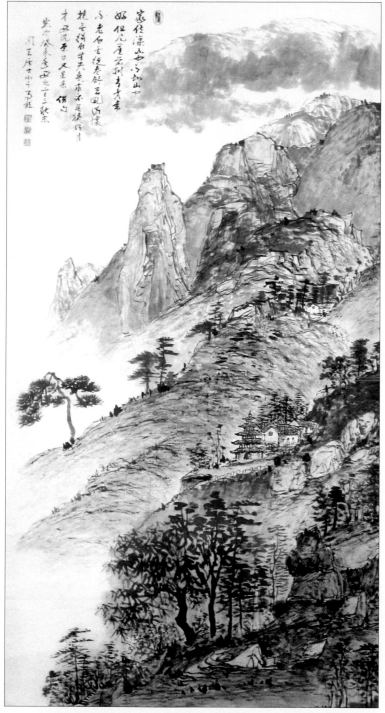

家住深山中之一峰山中
好但見九峰亭亭奇秀
不老石言經卷舒五圖滿懷
拋忘緒柏生共無床不庭後月
才丹流平日又星来情句
紫欲徐多室四之二三秋未
闖玉庚水千馬龍

圖一三四・家住深山無限好

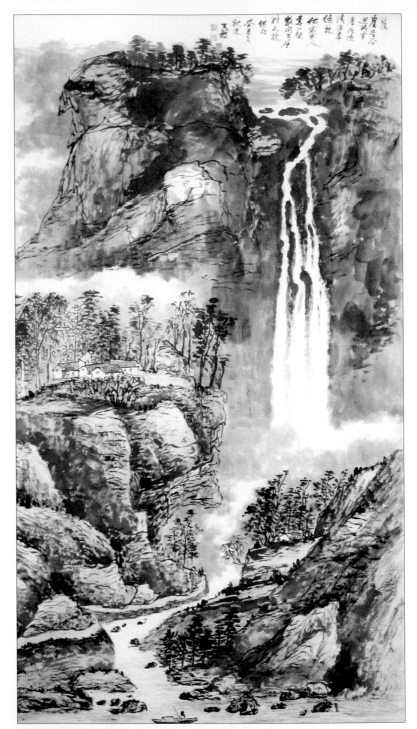

圖一三五・嘯傲煙霞

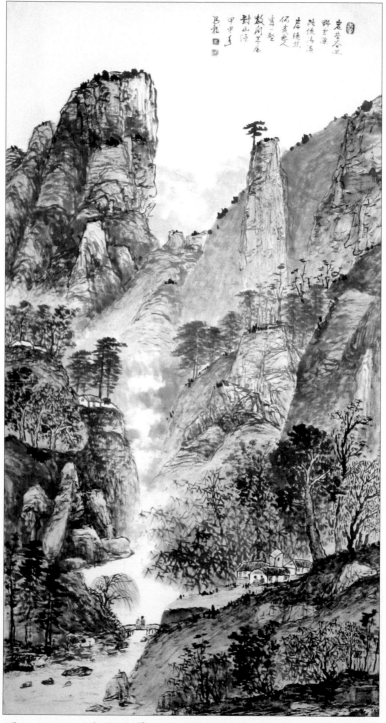

岩崖谷里

群室浮

以後長為

岩擁扎

何意處

喜處

教府芽庭

對山浮

甲甲年

馬龍

圖一三六・浮巒暖翠

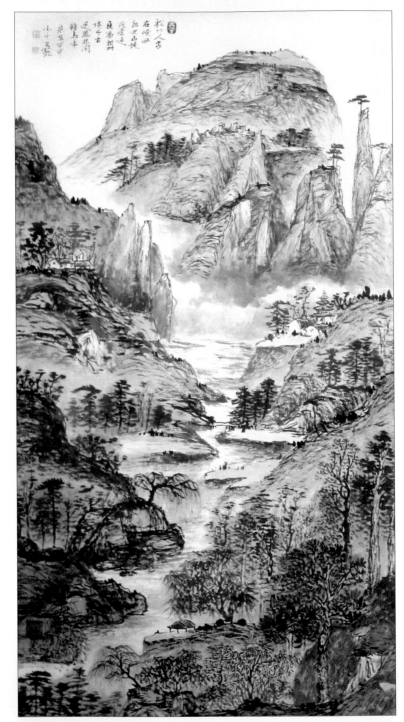

圖一三七・層巒疊翠有人家

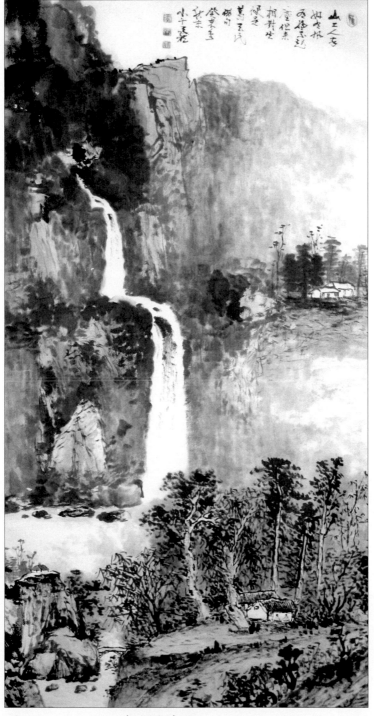

117

圖一三八・依山伴水林木深

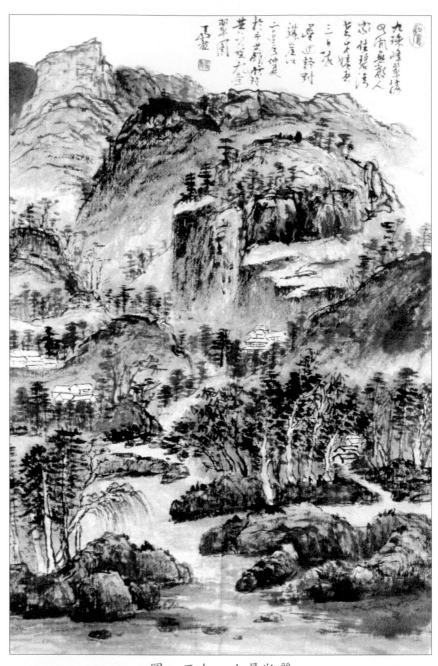

九珠峰翠撲
田畝無數人
忘往碧溪
長在姹紫
三月花
攀迴輅對
珠崖似
二十三今仲夏
於平荒衚待哼
莫玆妻大堂
翠闈
高嶺

圖一三九・山景壯麗

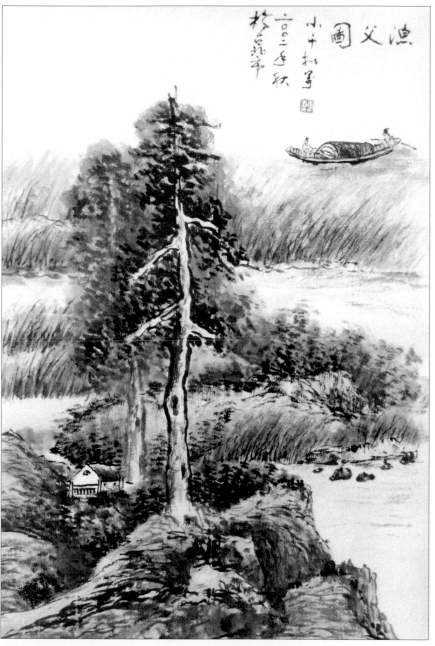

漁父圖

小千擬筆

二〇〇二年秋

於京華

圖一四〇・漁父圖

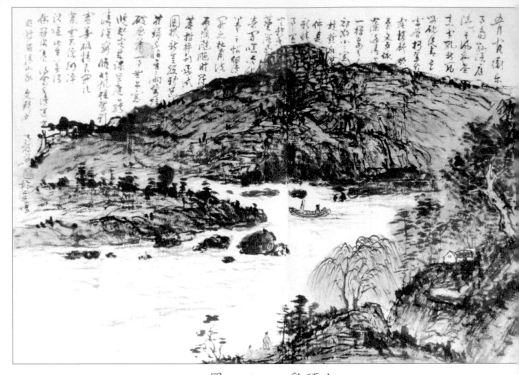

圖一四一·乳頭山

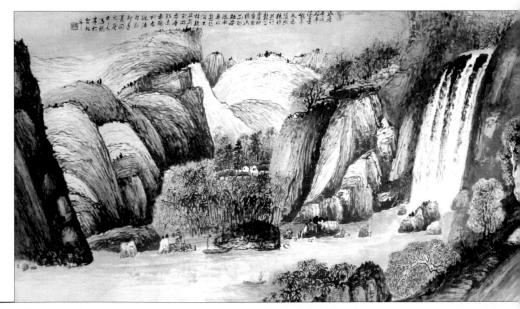

圖一四二·居山圖

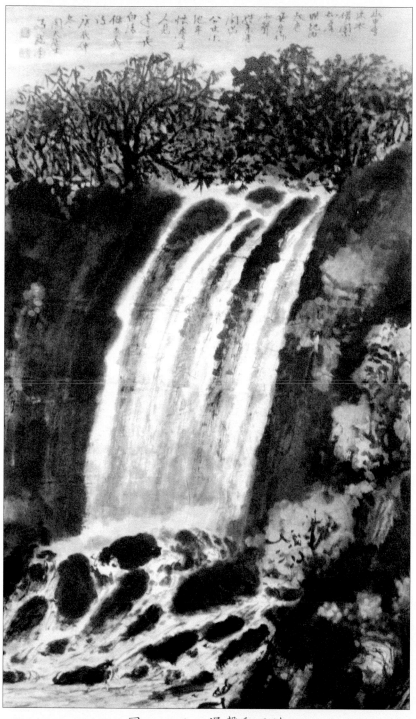

馬龍

山水畫集

圖一四三・瀑聲動天地

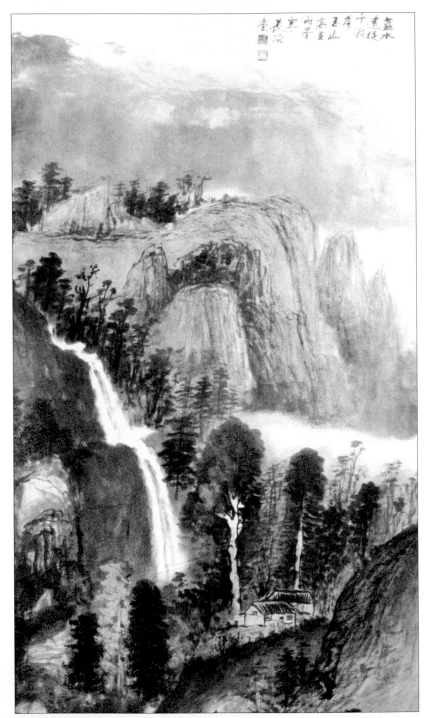

圖一四四・青山似錦無際遠

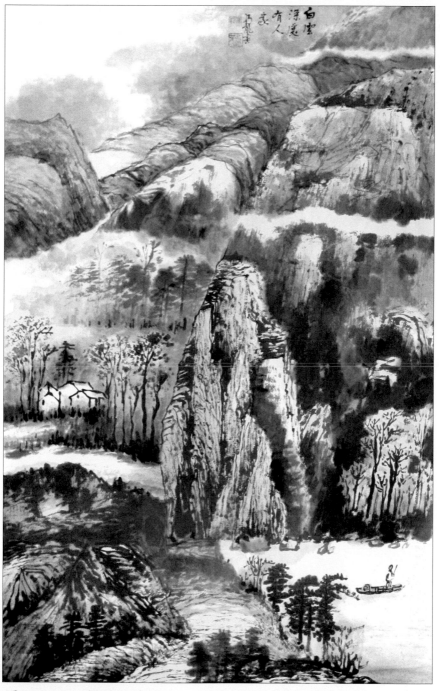

白雲深處有人家
馮龍書

圖一四五・獨釣江湖上

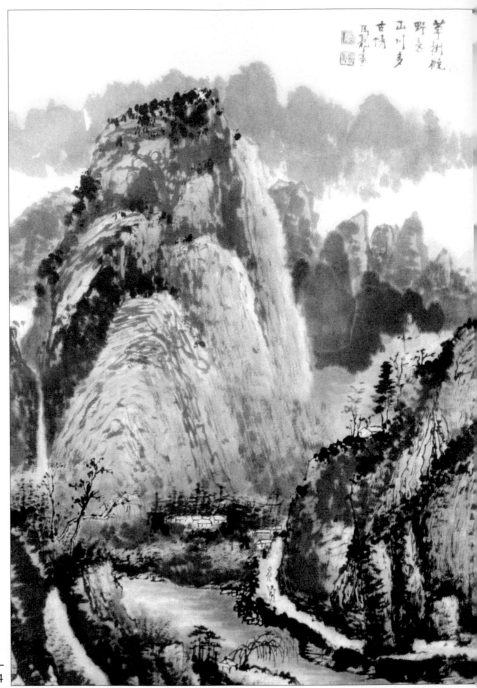

圖一四六・山川多古情

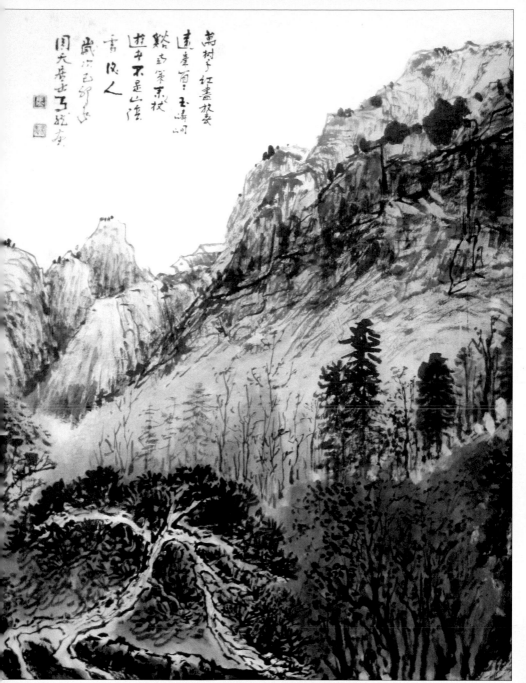

圖一四七・萬樹千紅盡是畫

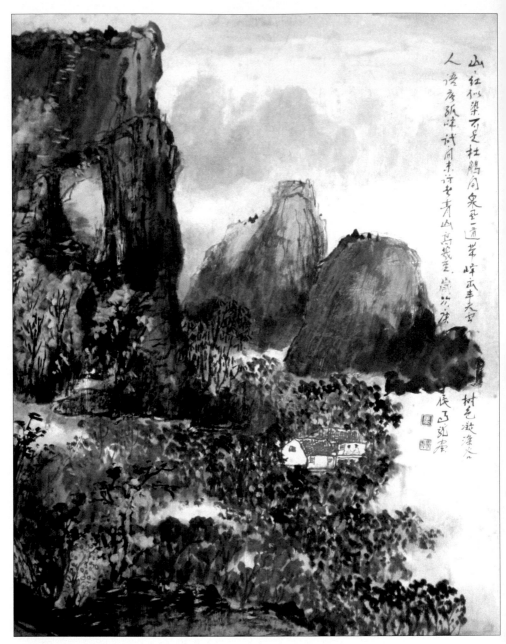

圖一四八・山山紅似染

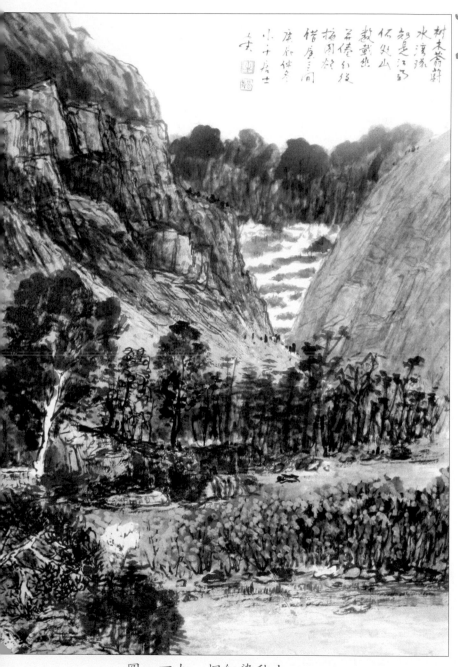

樹末蒼群
水濱疏
知是江鄉
你处山
數戲然
茅倦心後
梅别辞
借屋三間
庄拍依多
小千居士
实

圖一四九・楓紅染秋山

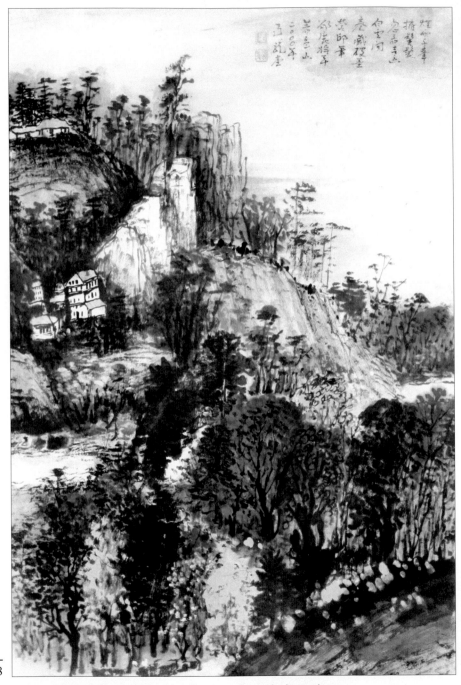

圖一五〇・山前山後有人家

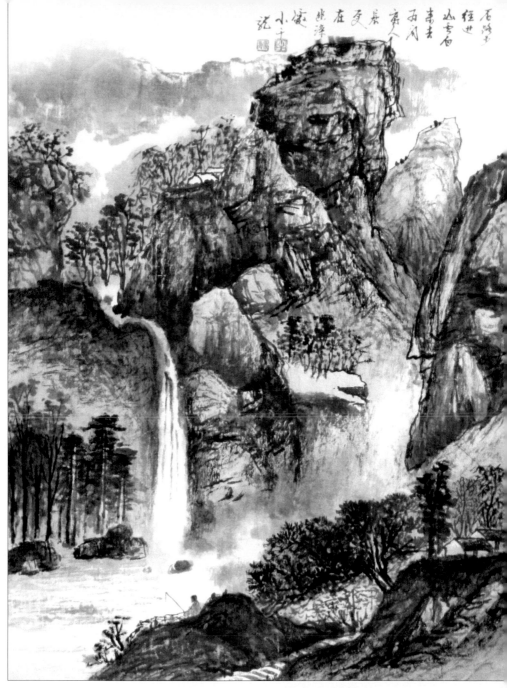

圖一五一・垂釣瀑前魚兒鮮

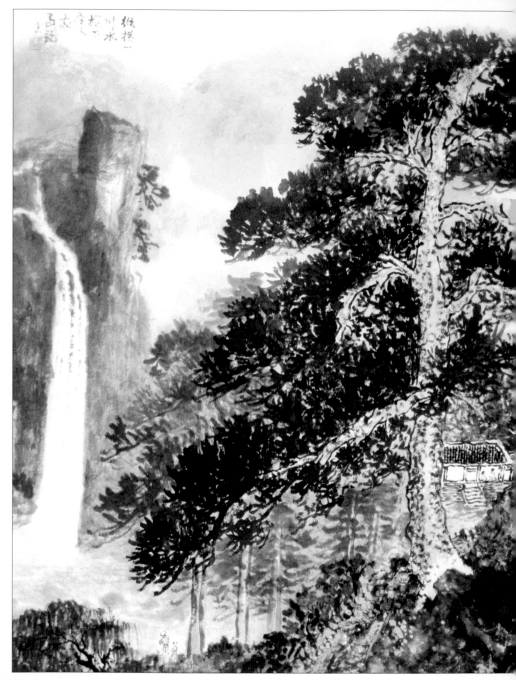

圖一五二・松下觀瀑

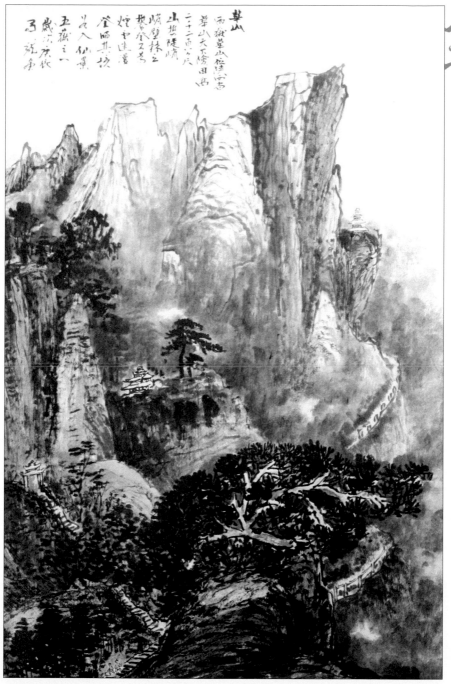

圖一五三‧華山天地寬

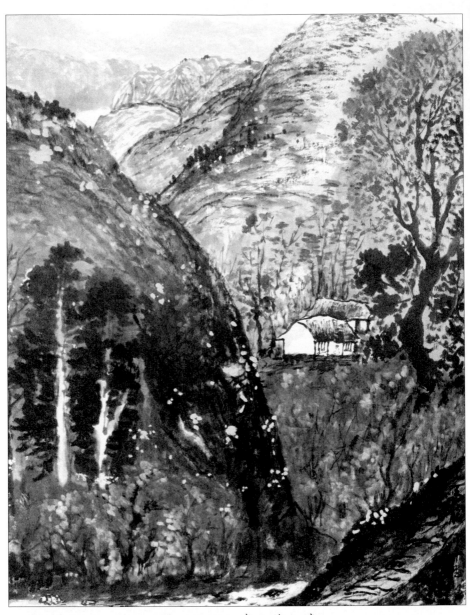

圖一五四・青山染如畫

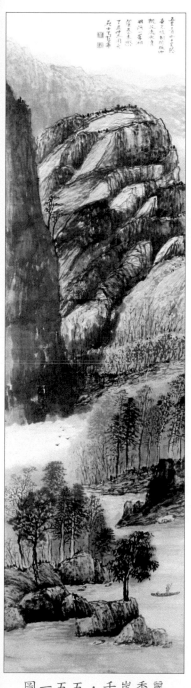

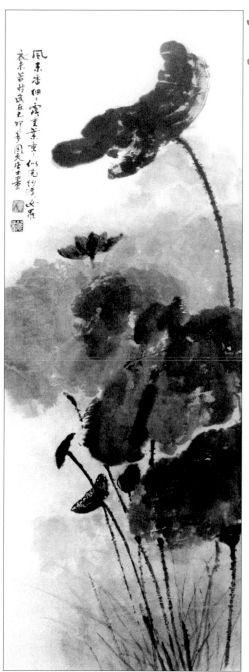

圖一五五・千崖秀麗　　　　圖一五六・荷

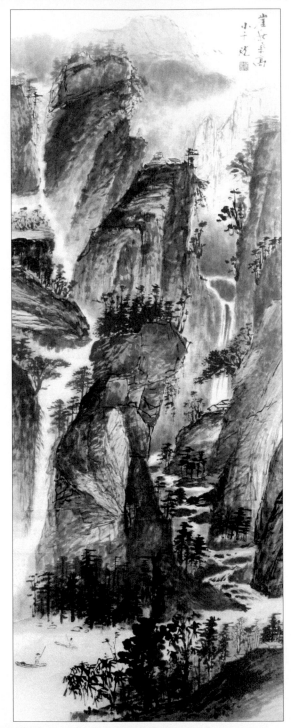

圖一五七・崖秋氣高

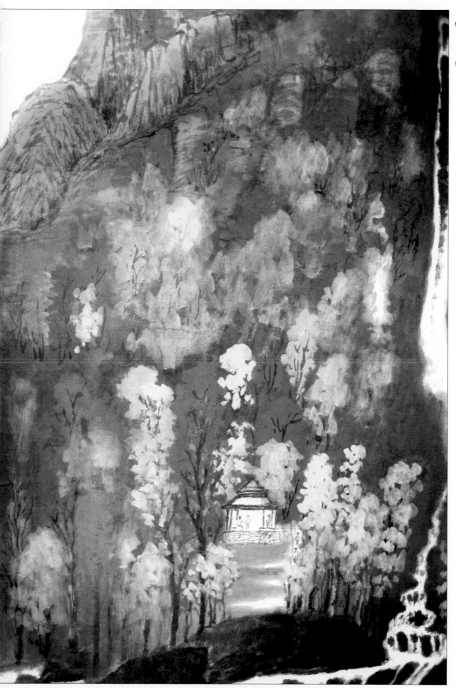

圖一五八・楓紅遍山瀑垂吊

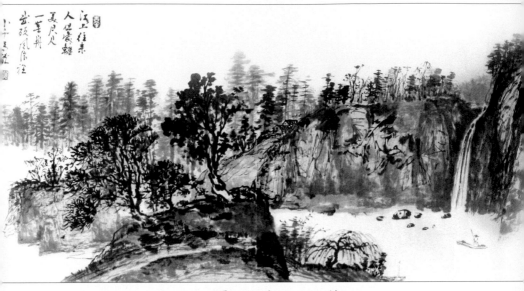

圖一五九‧山之林

圖一六〇‧魚美人

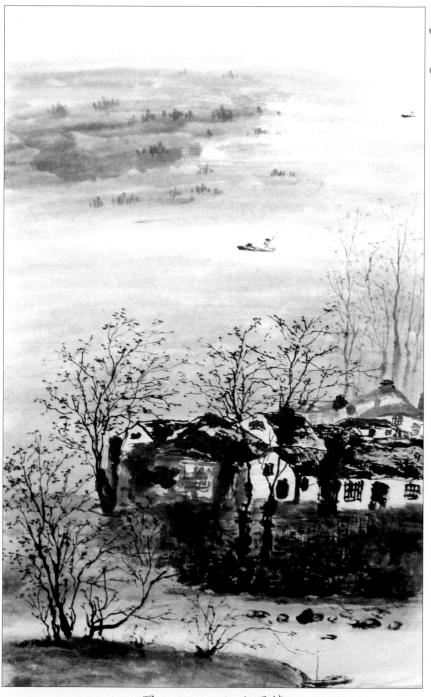

圖一六一・江上風情

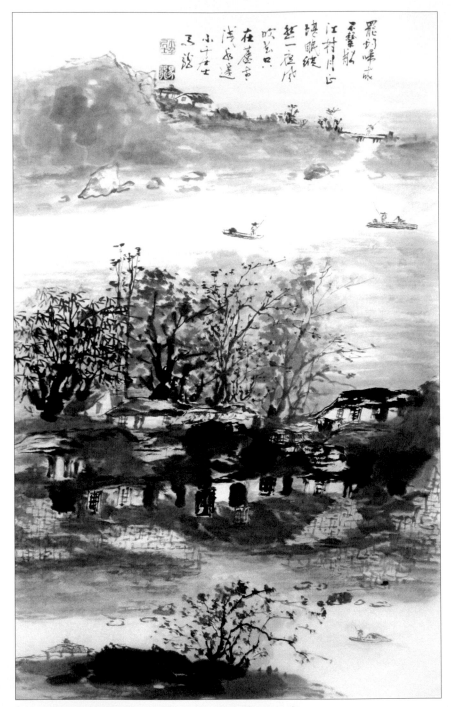

罷釣歸來不繫船
江村月落正堪眠
縱然一夜風吹去
只在蘆花淺水邊

小千老人馬浚

圖一六二・灕江人家

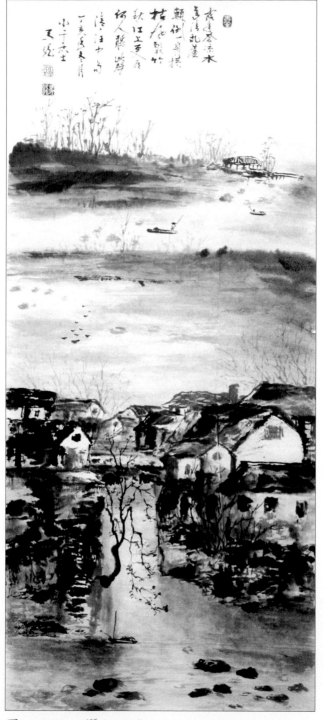

139

圖一六三・灑江之秋

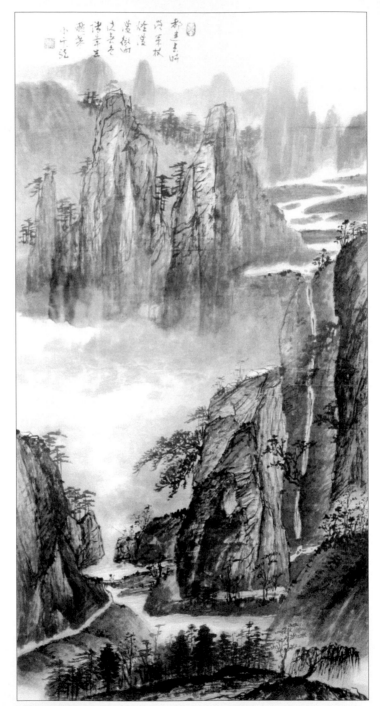

圖一六四・萬壑松風

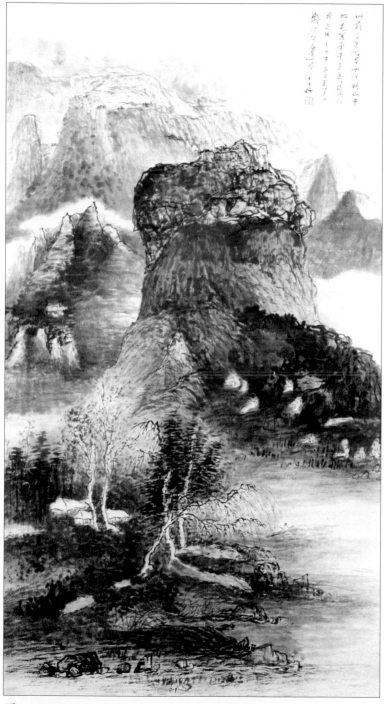

圖一六五‧如此山石

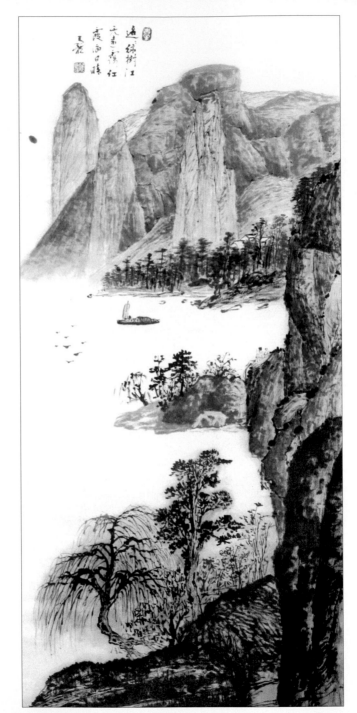

圖一六六・川平山更雅

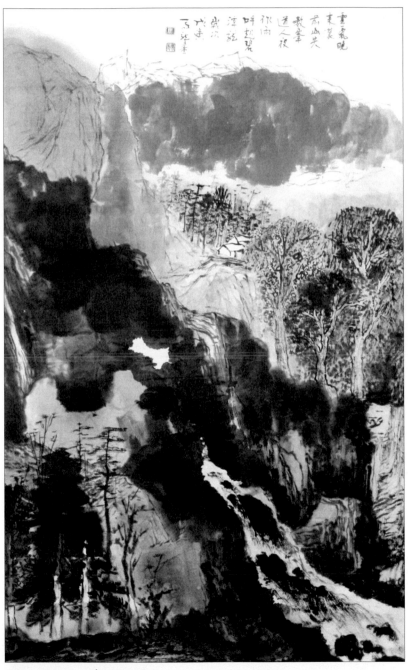

雲氣晚

來蒼

前山共

數峯

送人歸

那得

呼起筆

淫淚

嵐凇

戊寅 馬龍書

圖一六七・遠山似雲

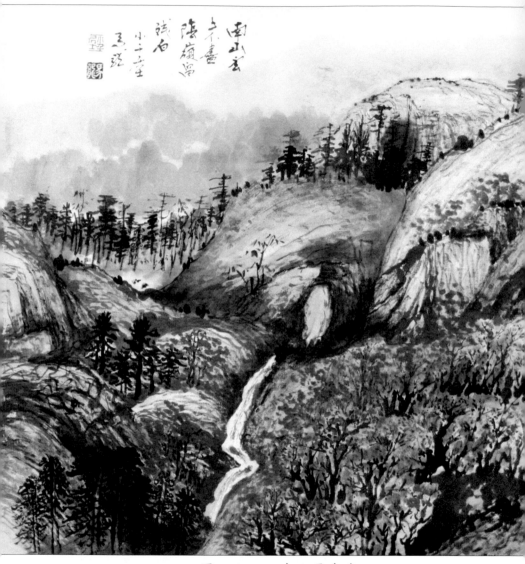

圖一六八・南山雲未盡

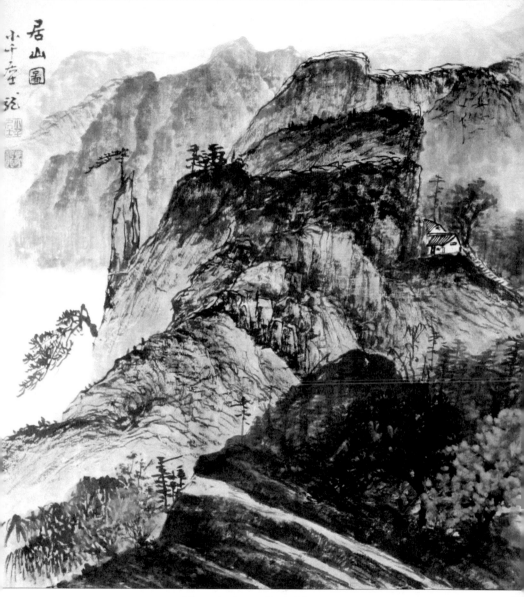

圖一六九・居山圖

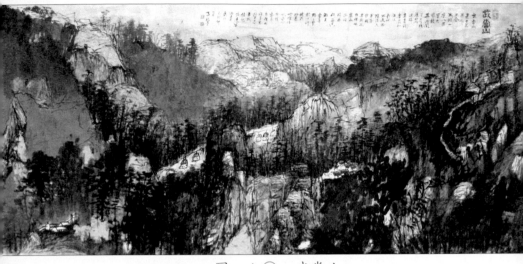

圖一七〇・武當山

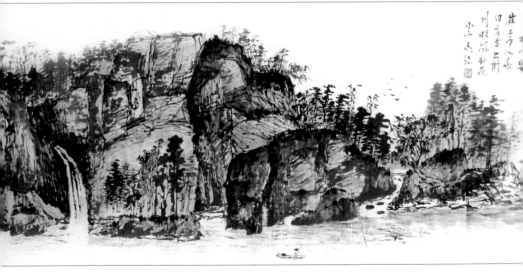

圖一七一・今古無山青

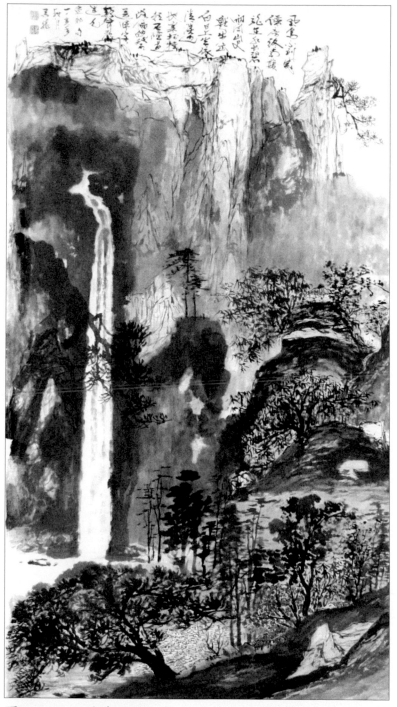

圖一七二・飛泉百丈

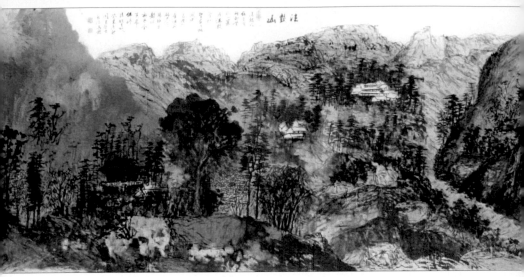

圖一七三・法鼓山

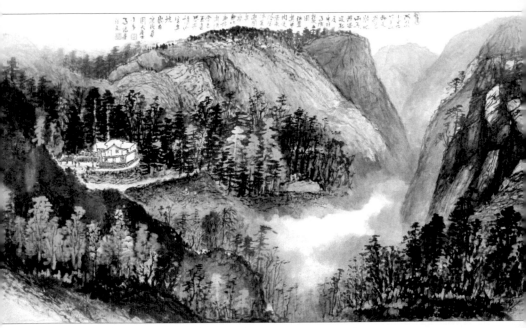

圖一七四・陽明山馬槽

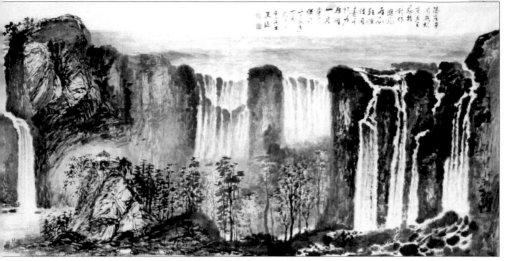

圖一七五・滿山飛瀑

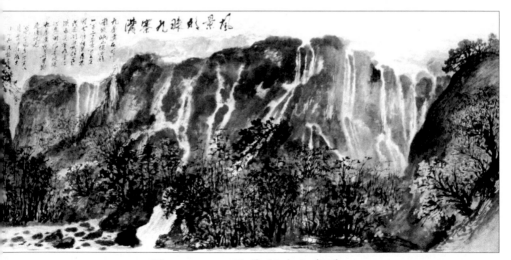

圖一七六・風景彩珠九寨溝

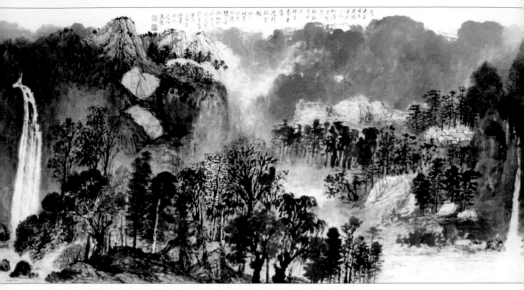

圖一七七・遠聲瀑青山

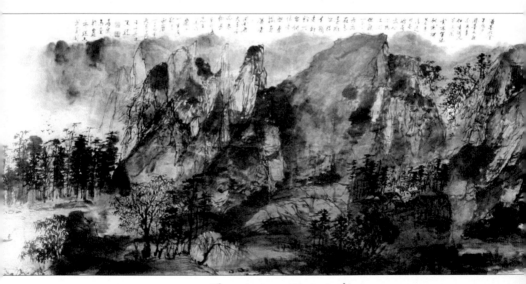

圖一七八・深山人家

國家圖書館出版品預行編目

馬龍山水畫集 / 馬龍作. -- 一版. -- 臺北市
：秀威資訊科技，2008.10
面；　公分. --（美學藝術類 PH0013）
BOD版
ISBN 978-986-221-082-6（平裝）

1.山水畫　2.畫冊

945.6　　　　　　　　　　　97017926

美學藝術類　PH0013

馬龍山水畫集

作　　者 / 馬　龍
發 行 人 / 宋政坤
執行編輯 / 詹靚秋
圖文排版 / 蔣緒慧
封面設計 / 蔣緒慧
數位轉譯 / 徐真玉　沈裕閔
圖書銷售 / 林怡君
法律顧問 / 毛國樑　律師
出版印製 / 秀威資訊科技股份有限公司
　　　　　台北市內湖區瑞光路583巷25號1樓
　　　　　電話：02-2657-9211　　傳真：02-2657-9106
　　　　　E-mail：service@showwe.com.tw
經 銷 商 / 紅螞蟻圖書有限公司
　　　　　台北市內湖區舊宗路二段121巷28、32號4樓
　　　　　電話：02-2795-3656　　傳真：02-2795-4100
　　　　　http://www.e-redant.com

2008 年 10 月　BOD 一版
定價：　320 元

讀 者 回 函 卡

感謝您購買本書，為提升服務品質，煩請填寫以下問卷，收到您的寶貴意見後，我們會仔細收藏記錄並回贈紀念品，謝謝！

1.您購買的書名：_____

2.您從何得知本書的消息？

　　□網路書店　□部落格　□資料庫搜尋　□書訊　□電子報　□書店

　　□平面媒體　□ 朋友推薦　□網站推薦　□其他_____

3.您對本書的評價：(請填代號　1.非常滿意 2.滿意 3.尚可 4.再改進)

　　封面設計____　版面編排____　內容____　文/譯筆____　價格____

4.讀完書後您覺得：

　　□很有收獲　□有收獲　□收獲不多　□沒收獲

5.您會推薦本書給朋友嗎？

　　□會　□不會，為什麼？_____

6.其他寶貴的意見：_____

讀者基本資料

姓名：_____　年齡：_____　性別：□女 □男

聯絡電話：_____　E-mail：_____

地址：_____

學歷：□高中(含)以下　　□高中　　□專科學校　　□大學

　　　□研究所(含)以上 □其他_____

職業：□製造業 □金融業 □資訊業 □軍警 □傳播業 □自由業

　　　□服務業 □公務員 □教職　□學生 □其他_____

To：114

台北市內湖區瑞光路 583 巷 25 號 1 樓

秀威資訊科技股份有限公司　　　收

寄件人姓名：

寄件人地址：□□□

--

（請沿線對摺寄回,謝謝!）

秀威與 BOD

BOD（Books On Demand）是數位出版的大趨勢,秀威資訊率先運用 POD 數位印刷設備來生產書籍,並提供作者全程數位出版服務,致使書籍產銷零庫存,知識傳承不絕版,目前已開闢以下書系:

一、BOD 學術著作—專業論述的閱讀延伸
二、BOD 個人著作—分享生命的心路歷程
三、BOD 旅遊著作—個人深度旅遊文學創作
四、BOD 大陸學者—大陸專業學者學術出版
五、POD 獨家經銷—數位產製的代發行書籍

BOD 秀威網路書店：www.showwe.com.tw
政府出版品網路書店：www.govbooks.com.tw

永不絕版的故事・自己寫・永不休止的音符・自己唱